명화로 읽는
영국 역사

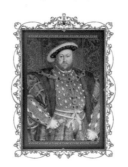

名画で読み解く イギリス王家12の物語

Original Japanese title: MEIGA DE YOMITOKU IGIRISU OUKE 12 NO MONOGATARI
Copyright © Kyoko Nakano 2017
Original Japanese edition published by Kobunsha Co., Ltd.
Korean translation rights arranged with Kobunsha Co., Ltd.
through The English Agency (Japan) Ltd. and Danny Hong Agency

역사가
흐르는
미술관

3

명화로 읽는 영국 역사

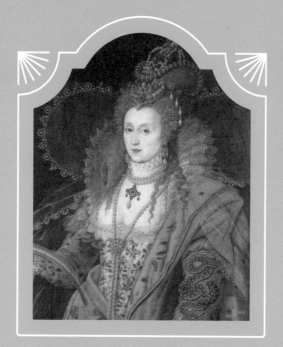

나카노 교코 지음 | 조사연 옮김

한경arte

다케에게

제3부 하노버가

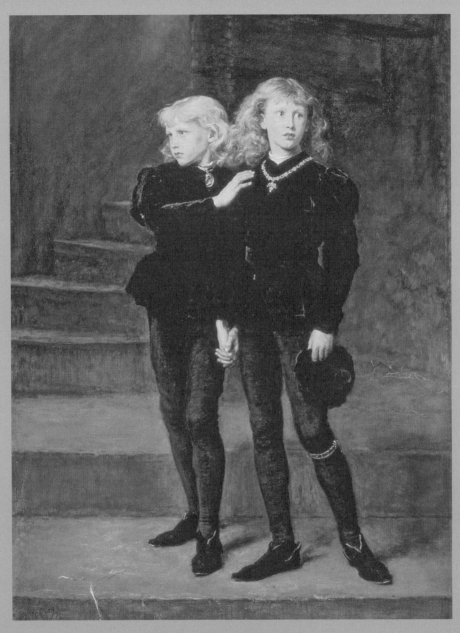

존 에버렛 밀레이, 〈런던탑의 왕자들〉
1878년, 유화, 로열홀러웨이, 147.2×91.4cm

현재진행형 역사,
영국 왕가

United Kingdom

탑이라는 이름의 성채

옛 런던시의 동부, 템스강 북쪽에 위엄을 뽐내며 서 있는 런던탑은 세계문화유산에 등록된 관광명소로 유명하다. 보통 '탑'이라는 명칭이 주는 이미지는 피사의 사탑처럼 홀로 우뚝 서 있는 타워의 이미지가 강한데, 런던탑은 그렇지 않다. 튼튼한 성벽에 둘러싸인 18에이커(약 7만 2,843㎡) 넓이의 거대한 성채로, 크고 작은 13개의 탑을 거느리고 있어 탑이라 불리게 됐다. 정식 명칭은 '국왕 폐하의 왕궁 겸 요새'다.

런던탑은 1078년에 윌리엄 1세가 요새를 건축한 것이 기원이라 여겨진다(같은 곳에 훨씬 이전 것으로 보이는 고대 로마 제국 주둔 터의 흔적이 남아있긴 하지만). 이후 역대 왕들이 화이트타워를 중심으로 해자와 성벽을 두르고, 차례차례 건축물을 세우고, 또 증축과 개조를 거듭하면서 예배당, 대형 홀, 조폐국, 천문대, 막사, 무기고 그리고 한때는 동물원까지 갖춘 거대한 성의 모습을 갖추게 됐고 점점 영국 왕실의 상징으로 자리 잡아 갔다.

적에 맞서 싸우는 요새이자 평상시에는 왕이 거처하는 성이기도 했던 런던탑이 인질과 정치범을 가두는 감옥으로 사용되기 시작한 때는 12세기다. 난공불락인 만큼 탈출이 불가능했기에 감시용으로도 최강이었다. 단, 초기 수감자는 처우가 좋았다. 특히 전쟁 상대국

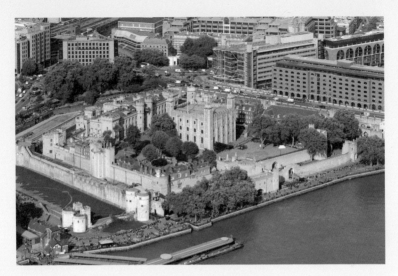

현재의 런던탑. 앞쪽은 템스강

런던탑의 옛 지도

의 인질은 몸값 요구가 목적이라서 더욱 그러했다. 그러다 15세기 장미 전쟁 이후 악명 높은 피의 성채[블러디타워(Bloody Tower)라는 소름 끼치는 이름의 탑도 있다]로 변모하게 된다. 권력 다툼에 패한 왕과 귀족, 성직자, 학자 등이 이곳에서 차례차례 사형을 기다렸다. 반역자의 문, 쇠창살이 달린 지하 감옥, 고문실, 타워그린이라는 이름의 처형 광장 등에 오싹한 스포트라이트가 쏟아졌다.

의외로 성벽 안에서 참수된 사람은 7명뿐이다. 다른 사형수는 런던탑에서 성 밖으로 끌어내 벽 바로 옆에 있는 타워힐에서 공개 처형했다. 수많은 민중이 마치 축제라도 되는 양 먹고 마시고 즐기며 구경했다. 잘려 나간 목에는 콜타르(석탄을 건류할 때 생기는 끈끈한 기름 상태의 흑갈색 부산물로 방부 도료로 사용되기도 한다-옮긴이)를 발라 반역자의 문이나 런던 다리 위에 내걸었다.

영국인은 유령을 좋아해서 그런지 탑 안에서 유령을 봤다는 목격담도 꽤 많다. 유명한 목격담으로는 자신의 목을 양손으로 감싸 안고 있는 앤 불린을 봤다는 이야기도 있고, 헨리 6세, 소년왕 에드워드 5세와 그의 남동생을 봤다는 사람도 있다. 원한을 남긴 채 처형 또는 암살된 고귀한 인물들의 영혼이 성 여기저기를 떠돌고 있는 듯하다. 영국에서 유학했던 일본의 소설가 나쓰메 소세키(1867~1916, 《나는 고양이로소이다》, 《도련님》 등을 쓴 일본의 근대 소설가 겸 영문학자-옮긴이)는 그의 소설 《런던탑》에서 탑 구경은 한 번으로 족하다고 썼다. 혹시 나쓰메

소세키의 영감이 너무 강해서 감응하는 무언가가 있었던 게 아닐까?

런던탑에 갇혔던 사람들

런던탑의 음산한 이미지가 최고조에 달했을 때는 튜더 왕조 헨리 8세 시대였다. 이후 체제가 안정되고 처형자 수가 점점 줄면서 스튜어트 왕조 찰스 2세 시대 때는 처형 집행 자체가 사라졌고, 하노버 왕조 빅토리아 여왕 시대에 들어서는 왕가의 성채라기보다 역사 유산적 건축물로서의 성격이 강해졌다.

물론 죄수가 사라졌을 리는 없고, 고문과 처형, 탑 안에서의 암살이 사라졌다는 의미다. 런던탑의 마지막 수용자는 놀랍게도 히틀러의 오른팔이었던 나치의 거물 루돌프 헤스다. 제2차 세계대전이 한창이던 1941년, 낙하산을 타고 영국에 의문의 착륙을 한 그는 딱 30일간 탑에 감금된 후 군기지로 이송됐는데, 이로써 탑에 갇힌 사람은 완전히 제로가 됐다.

런던탑에 갇혔다가 죽임을 당한 역사상의 인물 몇 명을 연대순으로 살펴보자.

14세기 전반 – 스코틀랜드의 독립운동 투사 윌리엄 월리스

15세기 후반 – 랭커스터 왕조의 마지막 왕 헨리 6세 암살. 이로부터 12년 후, 요크 왕조의 에드워드 5세와 남동생이 탑 안에서 행방불명됨

16세기 전반(헨리 8세 관련) – 왕의 이혼에 반대한 사상가 토머스 모어, 두 번째 왕비 앤 불린, 다섯 번째 왕비 캐서린 하워드, 재상 토머스 크롬웰, 메리 1세의 대모 솔즈베리 여백작 마거릿 폴

16세기 후반 – '9일 여왕' 제인 그레이

17세기 전반 – 엘리자베스 1세에 반역한 죄로 갇힌 에식스의 백작 로버트 데버루, 제임스 1세 폭살 용의자 가이 포크스

처형 집행 전에 고문한 사람도 적지 않다. 물고문, 불고문, 사지 잡아당기기 등 어떤 고문이든 가능했다.

한편, 살아서는 돌아올 수 없다던 반역자의 문을 건넜지만, 행운의 여신의 강한 손짓에 이끌려 생환한 사람도 있다. 그중 한 명이 엘리자베스 1세인데, 그녀는 그저 탑을 나간 것뿐 아니라 그 후 오랫동안 영국을 다스렸다. 그리고 자신도 신하를 몇 명이나 런던탑에 집어넣었다. 앞서 기술한 로버트 데버루 외에 총애하던 월터 롤리도 같은 신세가 됐다. 그러나 롤리의 투옥은 궁녀와 몰래 결혼한 것에 대한 질투 때문이었고, 이유가 이유이니만큼 두 달 후 탑에서 풀려났다.

런던탑은 왕실을 둘러싸고 벌어지는 이러한 온갖 사건을 천 년의 세월 동안 한결같이 지켜보고 있었다.

영국 왕실

영국이라는 나라는 없다. 영국이라는 명칭은 아시아의 일부 국가에서만 사용하는 단어일 뿐이고[일본에서는 영국을 영국(英国)이라는 표기 외에 이기리스(イギリス)라고도 부르는데, 이는 포르투갈어 Inglez의 발음이 잘못 전해진 것으로 보인다-옮긴이], 국제적으로는 '그레이트브리튼 및 북아일랜드 연합왕국(United Kingdom of Great Britain and Northern Ireland, 줄여서 UK)'이라는 정식 명칭으로 부른다.

그러나 이 UK라는 국가 체제가 완성되기까지는 전쟁에서 전쟁으로 이어지는 몇 세기에 걸친 세월이 필요했다. 작은 섬나라 안에서 잉글랜드를 중심으로 잉글랜드인, 스코틀랜드인, 웨일스인, 북아일랜드인이 서로 각축전을 벌였고, 이뿐 아니라 외세 침공과 종교 전쟁도 끊이지 않았다. 복잡하기 그지없다. 이토록 복잡하기에 일본에서는 영국이라는 편리한 단어로 총칭하고 있는지도 모르겠다. 이 책에서도 영국이라는 명칭을 사용해 영국 왕실의 역사를 다룰 생각이다.

자, 그렇다면 영국 왕실은 언제 시작됐을까?

여러 주장이 있지만, 일단 런던탑의 기초를 닦은 윌리엄 1세가 즉위한 1066년이라고 생각해 볼 수 있다. 왜냐면 윌리엄 1세 이후에 왕한 명이 국내를 통치하는 방식이 쭉 이어졌기 때문이다.

그렇다면 윌리엄 1세는 영국 출신일까?

아니다. 그는 노르만인이라서 노르만 왕조를 열었다. 노르만인의 선조는 바이킹이다. 즉 북유럽에 정착한 게르만인이라는 얘기다. 또다시 복잡해지는데, 윌리엄 1세 자신은 대대로 프랑스에 살고 프랑스어로 말하는, 프랑스 조정의 신하 노르망디 공 기욤이라는 사람이었다. 이 기욤이 잉글랜드를 정복해서 윌리엄 1세가 된 것이다. 즉 여전히 프랑스 왕의 신하이면서 동시에 잉글랜드 왕도 겸한 셈이다. 윌리엄 1세에게 윌리엄 정복왕이라는 별명이 붙은 것도 이 때문이다. 이후 영국과 프랑스 간에는 끊임없이 갈등이 벌어지는데, 그 이유도 여기에 있다.

노르만 왕조는 백 년 가까이 계속되다가 몰락하고, 마침내 잉글랜드인에 의한 플랜태저넷 왕조가 12세기 중반부터 250년 정도 이어진다. 플랜태저넷 왕조 말기에 영불 백년 전쟁이 발발하는데, 잔 다르크의 활약으로 기세가 오른 프랑스에 패한 잉글랜드(이하 영국)는 칼레만 남기고 과거에 차지한 대륙의 영토를 모조리 빼앗기고 만다.

왕관은 플랜태저넷의 분가 랭커스터 가문이 차지했지만, 패전의

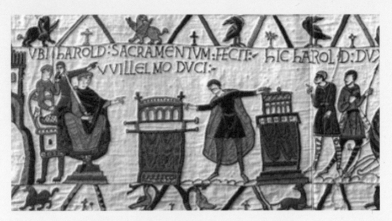

윌리엄 1세(왼쪽)에게 신하의 충성을 맹세하는 해럴드
(〈바이외 타피스리(Tapisserie de Bayeux)〉에서)

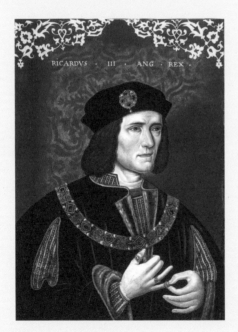

작가 미상,
〈리처드 3세〉(16세기 후반)

어수선함 속에서 또 하나의 분가인 요크 가문이 대두하고, 결국 집안 싸움으로 번져 1455년부터 30년에 걸친 격렬한 내분이 시작된다. 이것이 그 유명한 '장미 전쟁'이다. 이름이 로맨틱한 이유는 양가의 문양과 관련이 있다. 랭커스터가 붉은 장미, 요크가가 흰 장미 문장을 사용했기 때문이다.

전쟁 초반에는 붉은색이, 후반에는 흰색이 유리해서 22년이나 왕좌를 사수하고 있던 에드워드 4세의 시대가 계속되는가 싶더니 병으로 죽고 만다. 즉시 열세 살의 어린 왕태자가 에드워드 5세로 즉위했다. 후견인은 아버지의 남동생 리처드가 맡았다. 새로이 왕위에 오른 소년왕은 리처드 숙부로부터 대관식까지 남동생과 둘이 런던탑에서 대기하라는 명령을 받는다.

이 숙부가 바로 셰익스피어의 초기 걸작 《리처드 3세》에서 매력 넘치는 인물로 그려진 악당 중의 악당이다. "행실이 불량하다, 절름발이다, 곁을 지나면 개도 짓는다"라고 자조처럼 들리는 말을 내뱉던 그는 조카들을 런던탑에 가두고 살인 청부업자에게 처리하게 한 뒤 리처드 3세가 되어 왕좌에 앉았다……. 이렇게 단언하고 싶지만, 반리처드파에서 활동한 셰익스피어는 상당한 픽션을 가미했고, 그래서 셰익스피어가 그린 리처드의 모습을 의심스럽게 여기는 역사가가 많다. 리처드 3세가 두 소년을 런던탑에 가둔 것, 혼외자에게 왕위 계승권은 없다고 주장하며 몸소 대관한 것, 이후 어느 사이엔가 소년들이

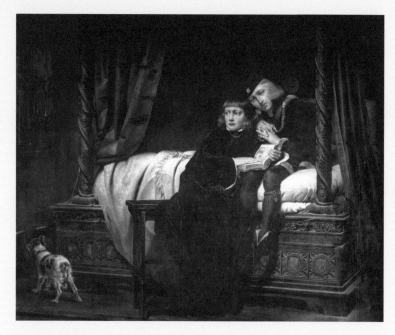

폴 들라로슈, 〈에드워드의 아이들〉(1831년)

런던탑에서 사라진 것. 이 모든 사건이 실제 있었던 일이긴 하나 과연 소년을 죽인 사람이 리처드인지, 아직 정설은 없다.

19세기 프랑스 아카데미의 중진 들라로슈가 긴박한 상황을 훌륭히 그림에 담았다. 서로 몸을 기댄 두 소년, 문틈으로 훔쳐보는 그림자, 짖어대는 개. 개의 존재는 들라로슈가 셰익스피어의 가설을 채용하고 있음을 보여준다.

약 반세기 후 영국인 밀레이도 같은 주제로 붓을 들었다(《런던탑의 왕자들》). 들라로슈를 의식한 작품이리라. 배경에 거의 아무런 소품도 두지 않아 이곳이 어두컴컴하고 선뜩한 지하 감옥이라는 사실을 암시함으로써 소년들의 기댈 곳 없는 상황을 강조하고 있다. 그들을 죽인 진범에 대한 귀띔도 없다. 밀레이가 활동하던 시대에는 진범에 관한 연구가 더 진척된 결과, 불과 2년의 통치이긴 하나 선정을 베풀었던 리처드 3세가 조카를 살해하지는 않았을 것이라는 설도 힘을 얻고 있었다. 아마 그래서이지 않을까?

어느 쪽이 사실이든, 역사는 리처드의 편이 돼 주지 않았다. 반요크파가 집결한 천하를 겨루는 보즈워스 전투에서 리처드가 장렬히 전사하면서(셰익스피어의 작품에서는 "말을 줘라, 말을! 대신 나라를 주마!"가 마지막 명대사다) 장미 전쟁은 막을 내렸다.

장미 전쟁 후

요크가의 직계는 여기서 끊겼다. 랭커스터가가 다시 부흥하는 일도 없었다. 조지핀 테이의 소설 《시간의 딸》에 의하면 보즈워스 전투의 승리자 헨리는 랭커스터 직계가 아니라, '왕의 남동생 아들의 사생아의 증손'에 불과하다.

본인도 심적인 부담이 있었으리라. 장미 전쟁 후 새 왕 헨리 7세가 즉위하자 왕조의 명칭도 새로이 '튜더'로 바꿨다. 나아가 위엄을 세워야겠다는 생각에 요크가의 왕녀, 즉 에드워드 4세의 딸이자 사라진 소년들의 누나, 또 리처드 3세의 조카딸이기도 한 엘리자베스를 왕비로 맞았다(그녀에게 거부할 자유 따위는 없었다).

헨리 7세의 초상화는 그의 철두철미한 성격을 그대로 드러내고 있는데, 보이는 그대로 그는 만만찮은 정치가였다. 왕좌에 오르자 요크가와 관련된 모든 남자를 죽이고 모든 재산을 몰수했다(이 방법을 훗날 아들인 헨리 8세가 이어받는다). 왕비 엘리자베스의 어머니(헨리에게는 장모)를 수도원에 가뒀고, 적장에게 경의를 표하기는커녕 리처드 3세의 시신을 욕보였다(소년들을 죽인 사람은 헨리라는 연구자가 나오는 것도 이상하지 않다). 태어난 장남의 이름을 아서라고 지어서, 마치 자신의 가계가 아서왕 전설을 계승하는 듯 대외적으로 알리는 일도 빠뜨리지 않았

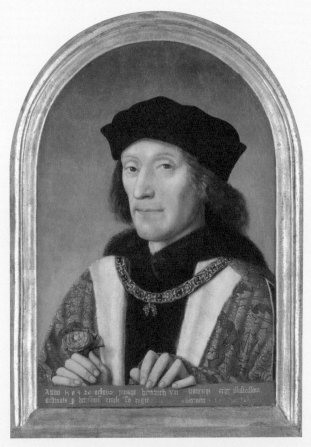

미카엘 시토우로 추정, 〈헨리 7세〉(1505년)

다. 또한, 그는 리처드 3세 악당설을 훨씬 전부터 퍼뜨리고 있었다.

이러한 왕조는 의외로 오래 가는 법인데, 튜더는 뜻밖의 종말을 맞는다. 합스부르크는 물론 로마노프나 부르봉에도 훨씬 못 미치는 120년을 채우지 못할 숙명이었다. 왕가가 변천할 때마다 어처구니없는 인물이 태어나 드라마가 탄생하는 것이 영국사의 재미가 아닐까 싶다. 그럼에도 영국은 아직도 왕실이 현존하는 나라 중 하나로, 세간의 관심이 끊이지 않는다.

이 책에서는 영국 왕실의 세 왕조, 즉 잉글랜드 혈통의 튜더가, 스코틀랜드 혈통의 스튜어트가, 독일 혈통의 하노버가와 하노버에서 이름을 바꾼 왕가의 이야기를, 각각의 명화 속에 감추어진 역사 이야기를 통해 풀어가 보려고 한다.

TUDOR

제1부

튜더가

튜더 가계도

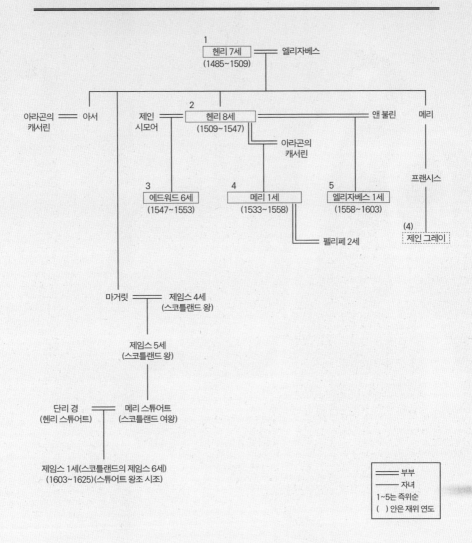

1
헨리 7세 ═══ 엘리자베스
(1485~1509)

아라곤의 ═══ 아서
캐서린

제인 ═══ 2
시모어 ═══ 헨리 8세 ═══════════════════ 앤 불린 메리
(1509~1547)
═══ 아라곤의
캐서린

프랜시스

3 4 5
에드워드 6세 메리 1세 엘리자베스 1세
(1547~1553) (1533~1558) (1558~1603)

(4)
제인 그레이

═══ 펠리페 2세

마거릿 ═══ 제임스 4세
(스코틀랜드 왕)

제임스 5세
(스코틀랜드 왕)

단리 경 ═══ 메리 스튜어트
(헨리 스튜어트) (스코틀랜드 여왕)

제임스 1세(스코틀랜드의 제임스 6세)
(1603~1625)(스튜어트 왕조 시조)

═══ 부부
─── 자녀
1~5는 즉위순
()안은 재위 연도

1533년, 유화, 런던내셔널갤러리, 207×209.5cm

제1장

한스 홀바인,
대사들

United Kingdom

종교 문제

1517년 루터는 95개조 반박문을 발표한다. 그리고 이 반박문이 불을 댕겨 유럽 전역에 종교개혁의 폭풍이 휘몰아치기 시작했다. 종교개혁의 영향은 화가도 피해 갈 수 없었다. 당시 교회는 화가들의 가장 큰 후원자였는데, 가톨릭(정통)에 반기를 든 프로테스탄트(이의를 주장하는 자)는 기본적으로 교회 안의 성상이나 성화를 인정하지 않았기에 프로테스탄트 국가에서 활동하는 화가는 주문 격감이라는 곤경에 직면하게 된다. 스위스에서 탄탄대로를 달리던 독일인 홀바인도 그중 한 명이었다. 그러나 결과적으로는 이러한 흐름이 화가 불모지인 영국 화단에 활기를 불어넣게 됐다.

홀바인은 인문학자 에라스뮈스의 초상화 작업이 계기가 돼 그의 중개로 런던에 건너갔고, 헨리 8세를 모시는 대법관 토머스 모어의 비호를 받는다. 마침내 왕의 눈에 들어 궁정 화가로서 수많은 왕족과 신하를 그리게 된다. 당시 영국 궁정의 모습이 지금까지 생생히 전해지고 있는 것은 분명 홀바인이라는 걸출한 초상화가가 있었기 때문이다.

〈대사들〉은 1533년, 프랑스 왕 프랑수아 1세의 명령으로 중책을 짊어지고 런던에 찾아온 두 사람을 그린 초상화로, 눈속임 그림이란

뜻의 '트롱프뢰유(trompe-l'oeil: 실물로 착각할 만큼 세밀하게 묘사한 그림-옮긴이)'로 유명하다. 정교함과 치밀함을 극대화한 사실주의적 화면 아래쪽으로 갑자기 정체를 알 수 없는 음침한 무언가가 쑥 들어와 시선을 사로잡는다. 그림에 얼굴을 가까이 대고 오른쪽 위, 또는 왼쪽 아래에서 비스듬히 보면 바닥 위에 해골(죽음의 상징)이 나타난다. 이는 대상을 극도로 일그러뜨리는 아나모포시스(anamorphosis: 왜상 현상을 이용한 화법으로 왜곡된 이미지를 특정한 각도에서 보거나 거울 등을 통해 보면 정상적으로 보이는 것을 뜻한다-옮긴이)라는 원근법의 일종이다. 이 이화(異化) 효과는 작품에 강렬한 인상을 남긴다.

사물 하나하나에 의미가 담겨져 있으므로 몇 가지 살펴보자.

왼편에 선 기사 댕트빌이 들고 있는 단검에는 29라는 숫자가 새겨져 있고, 오른편의 셀브 대사가 팔꿈치를 걸치고 있는 책에는 숫자 25가 쓰여 있는데, 이는 각각 둘의 나이를 의미한다. 팔꿈치 바로 위에 놓인 해시계는 이날의 날짜, 즉 1533년 4월 11일을 가리키고 있다. 또 중앙 선반의 천체관측기, 삼각자, 컴퍼스, 지구본, 수학책 등은 엘리트인 그들의 지성을 증명하는 물건들이다.

그런데 '조화'의 상징인 현악기 류트의 현은 왜 늘어져 있는 것일까? 류트의 검은색 커버도 바닥에 떨어져 있다. 루터가 번역한 독일어판 찬미집은 가톨릭에서도 부르는 악보 페이지가 펼쳐져 있다. 바닥의 모자이크 무늬는 중세 시대에 가톨릭교회로 건축된 이래 지금

도 끊임없이 변화 중인 웨스트민스터사원 바닥의 모사다. 또 그림 왼쪽 위, 녹색 커튼의 작은 틈 사이로 예수가 매달린 십자가상이 보인다.

이러한 사물들은 대사들이 영국을 방문한 목적을 시사한다. 헨리 8세는 로마 교황에게 왕비와의 이혼 허가를 신청했으나 거절당한 뒤 바티칸과의 관계를 끊으려는 참이다. 이렇게 되면 유럽의 '조화'는 무너진다. 가톨릭 국가가 줄어 프랑스는 프로테스탄트 국가에 포위될지 모른다. 이러한 위기감 때문에 어떻게든 헨리 8세가 이혼을 단념하기를 바란 것이다.

물론 홀바인도 이러한 사실을 알고 있다. 그러나 홀바인은 그 이상으로 헨리 8세를 잘 안다. 험악한 얼굴에 190cm가 넘는 거대한 몸집의 사나이. 신하에게 주먹질하고 알현하러 온 이를 큰 소리로 위협하는 헨리 8세는 우아한 프랑스 궁정인인 젊은 지식인 대사의 손에 놀아날 위인이 아니다. 임무는 실패로 끝나리라. 화가가 이렇게 느끼고 있는 탓일까? 보는 이도 같은 느낌에 사로잡히고 만다. 그리고 사실이 그랬다.

일석이조의 종교개혁

튜더 왕조를 일으킨 헨리 7세는 '사라진 소년들'의 누나를 왕비로 맞아 여덟 명의 자녀를 낳았다. 이 중 네 명은 요절했지만, 아들 두 명은 살아남았다. 장남 아서가 병약했기에 왕조를 견고히 하고자 열다섯 살에 결혼을 서둘렀다. 상대는 한 살 연상의 에스파냐 아라곤의 캐서린으로 막대한 지참금을 가지고 시집왔다.

그러나 결혼식을 치른 지 약 반년 후 동침도 하지 못한 채 아서가 병사하고 만다. 보통 상황이 이러하면 이름뿐인 왕태자비는 고향으로 돌아가기 마련인데, 지참금 반환을 꺼렸던 헨리 7세는 캐서린이 돌아가지 못하게 막았다. 돌아가기는커녕 얼마 뒤 왕비도 병사하자 마침 잘됐다는 양 캐서린을 자신의 두 번째 왕비로 삼으려는 획책을 꾸미기 시작한다. 이 획책은 에스파냐 측의 격렬한 반대로 단념할 수밖에 없었지만, 대신 새 왕태자가 된 차남 헨리와 결혼시키기로 바티칸으로부터 특별 사면을 받았다.

왜 특별 사면이 필요한가 하면, 구약성서에 형제의 아내를 취하는 행위는 부정하다고 기록돼 있기 때문이다. 종교계가 속세의 왕보다 월등히 막강한 시대였다면 사면 따위 절대 허용하지 않았을 테지만, 바티칸의 힘은 현저히 약해지고 있는 반면 프로테스탄트 국가는

속속 탄생하는 상황이었던 터라 당시 변방의 이류 국가에 불과했던 영국의 요청에도 굴복할 수밖에 없었다. 이렇게 해서 헨리와 여섯 살 연상의 캐서린은 약혼을 하게 됐다.

1509년 부왕의 죽음과 함께 헨리 8세는 왕으로 즉위하였으며 캐서린과 결혼했다. 신혼부부는 사이가 매우 좋았다고 전해진다. 둘 사이에 아들만 있었다면 영국의 역사는 꽤 달라졌을지 모른다. 그러나 운명이 체스를 두는 것이라면, 말의 움직임은 짓궂고 복잡했다. 캐서린은 여러 번(6, 7번이라고 여겨진다) 임신했지만, 사산과 유산을 거듭한 끝에 결국 딸 메리 한 명만 살아남았다. 더 이상의 임신은 바랄 수 없었다.

에스파냐의 카스티야 여왕을 어머니로 둔 캐서린의 입장에서는 영국은 살리카법(남자에게만 왕위 계승권을 인정하는 법)을 적용하지 않는 나라이므로 메리에게 왕위를 물려주면 그만이었다. 그러나 헨리 8세는 설득하면 할수록 왕자에 집착했다. 튜더 성립 과정에 정통성이 결여됐다는 콤플렉스가 있어서인지도 모른다. 멋대로 라이벌이라고 여기던 프랑수아 1세(이미 세 명의 아들이 있었다)에 대한 대항 의식도 있었으리라.

이때 앤 불린이 등장한다. 앤 불린은 프랑스 궁정에서 교육받은 매혹적인 궁녀였다. 서양사에서는 주로 악녀 취급을 받기 일쑤지만, 주위의 많은 여성(자신의 자매도 포함해)이 헨리 8세의 놀이 상대가 되

었다가 버려지는 모습을 봐 온 그녀이기에, 자신을 왕비로 삼아 주지 않으면 결혼하지 않겠다고 고집을 부린 마음도 이해가 된다. 헨리 8세는 앤에게 거절당하자 한층 욕망의 노예가 된다. 그리고 젊은 앤이라면 자신에게 분명 왕자를 낳아 줄 것이라 믿고 캐서린과의 이혼을 향해 움직이기 시작한다.

가톨릭은 이혼을 인정하지 않는다. 그래서 헨리 8세가 꺼낸 카드는 형의 아내였던 여성과의 결혼은 애당초 무효라는 제멋대로의 주장이었다. 바티칸은 허락하지 않았다. 아니 허락할 수 없었다. 20년 전과 정세가 달라졌기 때문이다. 합스부르크가의 카를 5세는 파죽지세로 유럽 대부분을 정복하고 있었기에 바티칸도 시키는 대로 할 수밖에 없었다. 게다가 카를 5세는 캐서린의 조카다.

입장이 궁해진 헨리 8세가 쥐어 짜낸 새로운 아이디어는 바티칸과의 절연이었다. 로마 가톨릭에서 루터파로의 전환이 아니었다. 공적 예배 의식인 전례 등은 대부분 그대로 유지하면서 영국 왕이 교회 수장도 겸한다는 '국왕 지상법'을 제정했다. 그런 연유로 〈대사들〉이 제작된 다음 해에 영국 국교회가 탄생한 것이다.

캐서린과 이혼하고 싶어서, 앤과 재혼하고 싶어서, 오직 혼자서 무리하게 추진한 '종교개혁'이었지만, 그야말로 일석이조였다. 살다 질리면 간단히 이혼할 수 있고, 자신에게 복종하지 않는 국내 수도원과 교회 600여 곳을 없애고 토지와 재산을 모두 몰수할 수 있게 됐으니

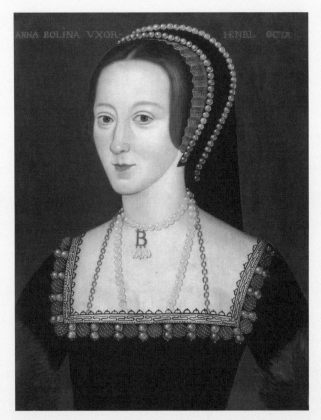

작가 미상, 〈앤 불린〉(16세기)

이보다 더 좋은 일이 어디 있겠는가? 덕분에 왕실 재정은 윤택해졌고 이로써 다른 유력 귀족의 힘을 누르고 절대 왕정을 완성했다.

방해꾼은 없애버려!

40대의 헨리 8세를 그린 홀바인의 초상화는 압권이다. 개성과 박력을 고스란히 담아낸 초상화는 헨리 8세의 지금까지의 행동, 그리고 앞으로의 행동과 아무런 괴리감이 없다.

한눈에도 남성 호르몬 수치가 높아 보이는 넓적한 얼굴은, 그렇지 않아도 우람한 육체를 필요 이상으로 부풀린 의상 탓에 한층 강조돼 잔혹하고 폭력적인 인상을 심어주고, 여기에 냉혹 그 자체인 매서운 눈까지 더해져 공포감을 배가한다. 야만의 시대에 군림한 절대 군주의 전형이다. 육체적으로도 생리적으로도 너무 무시무시해서 오히려 강렬한 매력과 흡인력을 가진다[튜더 시대는 짧았음에도 불구하고 헨리 8세, 앤 불린, 제인 그레이(제2장), 엘리자베스 1세(제3장) 같은 네 명이나 되는 걸출한 스타를 배출했다. 이들을 다룬 역사서, 소설, 영화, TV 드라마가 얼마나 많이 만들어졌고 지금도 만들어지고 있는가? 이러한 인기가 그저 놀라울 뿐이다].

열여덟의 나이에 왕관을 쓴 헨리 8세가 가장 먼저 한 일은 캐서린

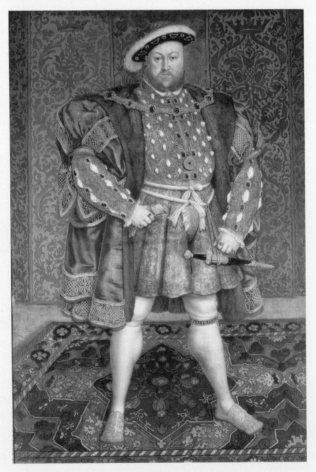

한스 홀바인, 〈헨리 8세〉(1536년경)

과의 결혼식, 다음은 부왕 심복들의 처형이었다. 원하는 것은 손에 넣고 방해꾼은 없앤다. 이 패턴이 그의 일생을 관통했다.

스승으로 존경했던 토머스 모어도 앤과의 결혼을 반대한다는 이유로 런던탑에 가두고 일 년 반 뒤 참수해서 런던교에 목을 걸었다. 거역하는 자에게 용서란 없었다. 단, 역시나 캐서린만은 죽일 수 없었다. 카를 5세가 이끄는 합스부르크가와 대립할 정도의 국력을 가지고 있진 못했기 때문이다. 그래서 그녀를 외딴곳에 있는 작은 성에 유폐하고 끊임없는 정신적 고통을 가했다. 캐서린은 병으로 죽었지만, 헨리 8세가 죽였다고 해도 과언이 아니다.

그러나 누가 뭐라든 가장 눈에 띄는 사건은 앤 불린의 비극일 것이다. 그녀가 헤치고 지나간 짧은 인생은, 마치 영국의 종교를 바꾸고, 이 세상에 엘리자베스 1세라는 걸출한 인물을 내놓기 위해서였던 듯하다. 더구나 그녀가 죽임을 당한 이유는 엘리자베스를 낳았기 때문이기도 하다. 즉 아들을 낳지 못해서였다.

앤은 헨리 8세에게 약속했다. 반드시 왕자를 낳겠다고. 궁정 점술가들도 한목소리로 말했다. 왕자가 태어난다고. 폭력적인 응석받이인 헨리 8세는, 약속을 지키지 않는 앤에 대해 사랑을 거두는 것으로는 성에 차지 않는다는 듯 심한 증오를 퍼부었다. 앤과 결혼하기 위해 갖은 애를 썼던 만큼 분노와 증오는 대단했다. 그는 간통죄 및 근친상간 죄를 뒤집어씌워 앤과 친족, 그리고 이때다 싶어 적이 될만한

신하도 다 같이 묶어 목을 쳤다.

사냥터에서 앤의 처형이 끝났다는 포성을 들은 헨리 8세는 기쁨의 환성을 지르며 새로운 연인인 제인 시모어의 거처로 말을 달렸다. 제인 시모어는 헨리의 세 번째 왕비가 돼 드디어 아들(훗날의 에드워드 6세)을 낳지만, 출산 중 목숨을 잃는다. 산모와 아기 모두 위험하다고 말하는 의사에게 왕은 "아이를 구하라. 왕비를 대신할 사람은 얼마든지 있다"라고 답했다고 한다.

분명 얼마든지 있었다. 헨리 8세는 더 많은 왕자를 원했기에 또다시 결혼 상대를 물색했다. 중신이 추천한 독일 공주를 후보에 올리고 홀바인을 파견해 초상화를 그리게 했다. 그림으로는 아름다워 보였기에 원거리 결혼을 했지만, 나타난 실물은 전혀 취향이 아니어서 바로 이혼했다. 결혼을 주선했던 중신은 왕의 화풀이 상대로 찍혀 처형당했다. 홀바인이 얼마나 벌벌 떨었을지 상상이 간다. 다행히 문책은 없었다(그의 화가로서의 재능을 아까워했을지도 모른다). 그런데 사실 이 네 번째 왕비 클레브스의 안네가 가장 운이 좋았다. 이후 왕과 전혀 관련 없는 평안한 삶을 살다가 누구보다 장수했으니 말이다.

다섯 번째는 앤 불린의 사촌 캐서린 하워드로 그녀는 진짜로 바람을 피워서 2년 후에 목이 잘렸다. 스무 살이 될까 말까 한 앳된 그녀가 처형장에서 몸부림치며 참수 집행인의 손을 뿌리치고 이리저리 도망 다녔다고 하니 참으로 불쌍한 이야기가 아닐 수 없다. 나이 쉰

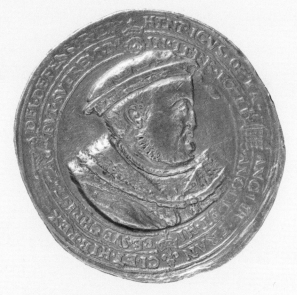

영국 국교회의 수장이 된 기념으로 제작한 헨리 8세의 금메달

이 넘은 왕은 매독 증상이 심해져서 예전의 모습은 온데간데없고 추악할 정도로 살이 찐 데다가 다리에 종기가 생겨서 매일 외과의사가 없애줘야 하는 지경이 됐다. 그런데도 주위 아첨을 곧이곧대로 믿어 스스로는 매력적이라고 여겼다.

여섯 번째 왕비는 미망인 캐서린 파였다. 그녀는 바퀴 달린 의자를 탄 왕을 돌보며 3년 반 동안 간호했다. 놀랍게도 그녀 역시 헨리 8세의 노여움을 사서(이단의 고발이 있었다) 하마터면 체포될 뻔했다. 헨리 8세가 혈기 왕성한 시절이었다면 아마 그대로 처형됐을 것이다. 죽음을 눈앞에 두고 있었던 덕분에 목숨을 건질 수 있었다.

괴물은 신의 벌을 받지도 않고 극진한 간호를 받으며 침상에서 영면했다. 그의 나이 쉰다섯이었다.

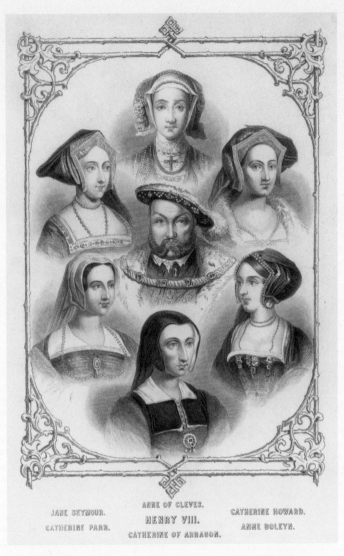

JANE SEYMOUR.
ANNE OF CLEVES.
CATHERINE PARR.
HENRY VIII.
CATHERINE HOWARD.
ANNE BOLEYN.
CATHERINE OF ARRAGON.

헨리 8세와 여섯 명의 아내. 중앙은 헨리 8세, 위에서부터 시계 방향으로
클레브스의 안네, 캐서린 하워드, 앤 불린, 아라곤의 캐서린, 캐서린 파, 제인 시모어

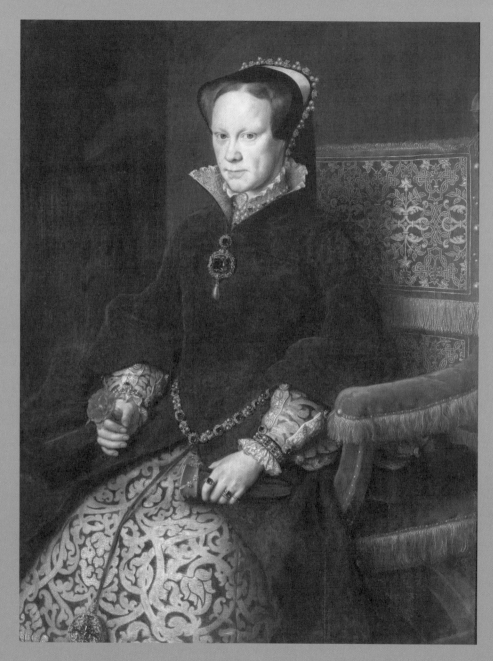

1554년, 유화, 프라도미술관, 109×84cm

제2장

안토니스 모르,
메리 튜더

United Kingdom

영국 최초의 여왕

헨리 8세가 죽자 에드워드 6세가 등극했다. 에드워드 6세는 제인 시모어가 자신의 목숨과 맞바꾸며 낳은 아들로 훗날 마크 트웨인의 아동문학《왕자와 거지》의 모델이 된 소년왕이다. 그러나 동화와 달리 현실에서 아홉 살 소년이 할 수 있는 일은 아무것도 없었다. 게다가 선천성 매독을 앓아 병약했기 때문에 오래 사는 것도, 후계자가 되는 것도 무리라서 6년 동안은 후견인인 소수의 귀족이 멋대로 정치를 휘둘렀다.

사태가 급변한 것은 1553년 소년왕의 죽음 직후다. 헨리 8세의 유언장에 따르면 왕위 계승 순위는 에드워드 다음에 순서대로 메리(첫째 왕비 캐서린의 딸), 엘리자베스(둘째 왕비 앤의 딸), 제인 그레이(헨리 8세 여동생의 손녀자 헨리 7세의 증손)였다. 그런데 메리가 여왕이 되면 당시 정권을 잡고 있던 노섬벌랜드 공작 중심의 프로테스탄트 일파는 실각이 자명했다. 그래서 미리 복선을 깔아 노섬벌랜드 공작의 아들과 제인 그레이를 결혼시켰다. 에드워드 6세의 붕어를 비밀로 한 채 메리를 체포·처형한 후 제인을 여왕으로 옹립하려는 모략이었다.

하지만 가장 중요한 메리를 체포하는 데 실패했다. 권력 투쟁 음모를 물리도록 봐 온 메리는 재빨리 음모를 눈치채고 자취를 감췄다.

어쩔 수 없게 된 노섬벌랜드 공작은 제인 그레이의 대관식을 서둘렀고, 메리와 엘리자베스는 서출에 불과하므로 왕위 계승은 애당초 당치도 않다고 발표했다. 한편 메리도 지지자의 보호를 받아 도망친 곳에서 여왕 선언을 한다.

영국 최초의 여왕 자리는 과연 누가 차지하게 될까?

어느 쪽이 됐든 헨리 8세가 수립을 확신했던 절대 왕정이 벌써 유력 귀족의 손에 흐지부지되고, 영국 국교회도 아직 완전히는 가톨릭을 누르지 못한 당시 정세를 알 수 있다.

여왕 쟁탈전의 결과는 9일 후에 드러났다(역사는 제인 그레이를 '9일 여왕'이라고 부른다). 계승 순위가 낮은 제인의 등극에는 무리가 있었는지 노섬벌랜드 공작 일파는 기대만큼의 병력을 모으지 못해 참패하고 만다. 열렬한 환호와 함께 개선한 서른아홉 살의 메리는 왕관을 쓰자마자 반역자 처형을 단행했다. 단, 제인 그레이의 처형은 다음 해까지 계속 주저한다. 주위의 음모를 제인이 전혀 알아차리지 못했음이 분명했기 때문이다. 그래서 메리는 가톨릭으로 개종하면 목숨을 살려주겠다고 전했지만, 제인은 자신의 신앙을 버릴 생각이 없다며 단호히 거부했다. 그러던 중 이번에는 제인의 친부마저 새로운 반란을 꾀한 탓에 결국 메리도 사형 명령서에 서명하지 않을 수 없었다. 제인은 시아버지와 친부에게 죽임을 당했다고 해도 과언이 아니다.

제인이 런던탑 안 타워그린(앤 불린과 같은 처형 장소)에서 참수당하기

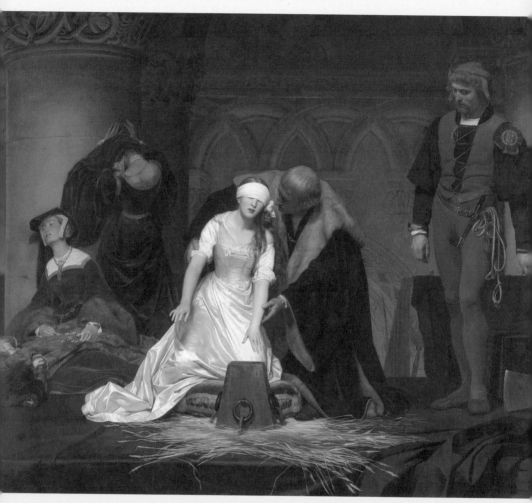

폴 들라로슈, 〈레이디 제인 그레이의 처형〉(1833년)

직전의 모습을 들라로슈가 아름다우면서도 섬뜩한 한 폭의 그림으로 담았다. 왕가의 피를 이어받았다는 이유만으로 야심가에게 이용당해 열여섯이라는 꽃다운 나이에 무참히 짓밟힌 생의 가련함이 보는 이의 마음에 사무친다.

고난으로 얼룩진 반생

메리는 뼛속까지 가톨릭 신앙으로 똘똘 뭉친 독실한 신자였는데, 이는 가혹한 소녀 시절을 보냈기 때문이기도 하다. 어머니 캐서린은 가톨릭 국가인 에스파냐의 왕녀로 매일 여러 번 미사에 참석할 정도로 경건한 신도였다. 아버지 헨리 8세는 메리의 생김새와 붉은 기 도는 머리카락이 자기와 닮아서 그랬는지 처음에는 메리를 무척 예뻐해 귀족인 솔즈베리 여백작에게 딸의 교육을 일임했다.

그러나 행복한 시간은 채 10년도 이어지지 않았다. 앤 불린의 등장으로 어머니는 멀리 떨어진 작은 성으로 쫓겨나 만날 수 없게 됐다. 눈가림식 재판 끝에 결국 어머니가 이혼당하자, 메리는 서출로 격하됐다(왕녀로의 신분 회복은 꽤 시간이 흐른 뒤에 이루어졌는데, 마지막 왕비 캐서린 파의 진언으로 서른 살에 회복했다). 또 영국 국교회가 수립되면서 가

톨릭 신앙까지 부정당했다. 밝았던 성격은 나날이 음울해졌고 육체
에도 영향을 미쳤다. 메리가 야위고 키가 작은 이유는 앤 일파의 독
살이 두려워 성장기에 충분히 먹지 못했기 때문이라고 여겨진다.

이윽고 궁정 출입도 금지돼 부왕과도 만날 수 없게 됐다. 쐐기를
박듯이 어머니의 원통한 죽음의 소식이 들려왔다. 스무 살 때였다.
앤 불린을 불구대천의 원수로 여긴 것도 이해가 된다(앤 역시 살기 위해
필사적이었지만). 앤 참수 후 부왕의 세 번째 왕비가 된 제인 시모어의
조언 덕분에 메리는 궁정에 복귀할 수 있었다. 하지만 신분은 그대로
서출이었기에 입지는 좁았고 그 후에도 가혹한 사건에 직면한다. 늘
메리 편에 서서 가르침을 주었던 솔즈베리 여백작이 2년 넘게 런던
탑에 유폐되었다가 명확한 증거도 없이 반역죄로 처형된 것이다. 앤
과의 결혼과 메리 서출 취급 반대도 한 원인으로 작용했으리라.

메리는 불굴의 투지로 견뎠다. 완고한 성격은 부모로부터 물려받
았다. 가지고 있는 보석을 앤에게 바치라고 해도 절대 응하지 않았으
며, 앤의 딸 엘리자베스의 시녀가 되면 궁정 복귀를 허락하겠다고 했
을 때도 여동생으로는 인정하지만 섬길 대상은 아니라고 딱 잘라 거
절했다. 에드워드 6세 시대에는 가톨릭을 버리라는 명령을 수차례
받았지만, 절대 굽히지 않았다.

어머니의 죽음 이후 메리의 정신적 지주는 늘 에스파냐였다. 어머
니가 태어난 고향이자 자신의 신앙의 고향인 에스파냐. 그곳은 이제

어머니의 조카인 카를 5세가 가톨릭의 수호신을 자처하며 지배하고 있었다. 에스파냐 왕 카를 5세는 합스부르크가의 당주이자 신성로마 제국의 황제이며 메리 어릴 적의 남편 후보이기도 했다. 카를은 숙모가 출가한 영국이 프로테스탄트화되는 것을 염려해 영국 국교회가 성립한 후에도 메리에게 계속 밀서를 보내 어떻게든 살아남을 것과 언젠가는 여왕이 되리라 믿고 있다는 것, 그리고 가톨릭 국가로 복귀시킬 수 있는 사람은 그녀밖에 없다고 전했다. 이 밀서가 고난에 허덕이는 메리에게 얼마나 큰 위로가 됐을지 가늠조차 하기 힘들다.

그리고 마침내 이제 메리는 여왕이 됐다. 그녀는 두 가지 사명에 분기했다. 하나는 영국을 가톨릭 국가로 되돌리는 것. 가톨릭 신앙 때문에 어머니는 죽었고(메리에게 어머니의 죽음은 순교였다), 가톨릭 신앙이 있었기에 자신은 생을 이어갈 수 있었다. 이 나라를 올바른 길로 인도해 마침내는 유럽의 프로테스탄트화를 저지하겠다고 결심했다. 또 한 가지 사명은 영국과 에스파냐가 합체한 자신의 핏줄을 남기는 일이었다. 이미 불혹에 가까운 나이지만, 아직 아이는 낳을 수 있다. 다행히 어머니의 본가에 적당한 신랑 후보가 있었다. 카를 5세의 적자 펠리페 황태자(훗날 펠리페 2세)였다. 얼마 전에 아내를 잃었다고 했다. 메리보다 한참 어린 스물네 살이었지만 카를이 결혼을 추천하자 메리의 마음도 기울었다.

사랑과 죽음

사진이 없던 시절, 왕과 귀족의 초상화는 중매 사진 역할을 했으므로 쌍방이 초상화를 교환했다. 그래서 영국에서 건너온 초상화, 〈메리 튜더〉는 스페인의 프라도미술관이 소장하고 있다.

화가 안토니스 모르는 네덜란드 사람인데, 이미 카를 5세를 알현했던 것으로 미루어보아 카를 5세의 지시로 영국에 건너가 메리를 그린 듯하다. 이런 경우 화가의 입장이 얼마나 곤란한지는 앞장에서도 언급했다. 홀바인과 마찬가지로 모르도 고민이 많지 않았을까? 우선은 완성된 그림이 눈앞의 모델의 마음에 흡족해야 한다. 당연히 모델은 미화해 주기를 원할 것이다. 한편 그림을 보고 결혼을 결정하는 쪽은 되도록 실물에 가깝기를 원할 것이다.

이 작품은 특별히 미화했다고 생각되지 않는다. 아니면 미화해서 이 정도였을까……?

메리는 심신 모두 학대당한 세월이 길었던 만큼 원래 나이보다 훨씬 늙어 보였다는 게 동시대인들의 한결같은 의견이다. 머리숱이 빈약하고 근시인 탓도 있어서 눈빛이 날카로운 데다가 마녀처럼 마르고 치조농루로 치아도 대부분 빠졌었다고 한다. 이 초상화에서 이러한 점은 눈에 띄지 않는다. 단, 시선에서 깊은 응어리가 느껴지고 입

술은 냉정해 보인다. 움푹 들어간 볼은 치아가 없기 때문이리라. 여성적인 매력이 떨어지고 고생을 많이 한 분위기가 풍긴다. 아직 처녀인데 말이다.

의상은 차분하지만, 옷감은 신경 써 고른 듯 에스파냐풍 문양이 들어가 있다. 헤어밴드, 반지, 목걸이, 소매 장식에 보석을 풍성히 사용해 왕실의 부유함을 강조했다. 오른쪽 손에 든 장미는 문장에 사용하는 튜더 로즈(요크가의 백장미와 랭커스터가의 붉은 장미를 합친 것으로 실제로는 존재하지 않는다)처럼 보이기 위함인지 붉은 꽃잎 가장자리에 흰색을 배열했다.

이 초상화를 본 펠리페가 어떤 생각을 했는지는 알려져 있지 않다. 어떤 여자이든 그는 황제인 아버지의 명령에 따를 생각이었다. 정략결혼은 연애가 아니라 나라와 나라의 결합인 만큼, 메리가 자신의 아이를 낳으면 합스부르크가는 더 많은 영토를 획득하게 된다. 그것으로 충분했다.

한편 메리는 그 이상을 꿈꿨다. 에스파냐 대사가 미리 보여준 티치아노의 〈군복 모습의 펠리페 황태자〉를 보는 순간 사랑에 빠진 것이다. 뽀얀 피부에 파란 눈, 가지런하게 이어진 눈썹과 밝은색 머리칼, 그리고 날씬한 몸매를 가진 이 청년은, 합스부르크 일족 특유의 주걱턱도 크게 도드라지지 않아 북방적 외모 안에 에스파냐인다운 어두운 정열이 느껴졌다. 메리는 즉시 결혼을 마음먹었다. 단, 티치아노가

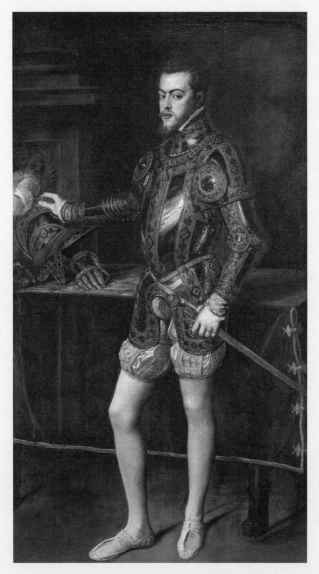

베첼리오 티치아노, 〈군복 모습의 펠리페 황태자〉(1551년경)

그린 펠리페의 초상화는 메리의 것이 되지 않았다(현재 프라도미술관에 소장되어 있다). 직접 그림을 그리는 펠리페는 이 걸작의 가치를 잘 알았기에 다른 사람에게 선물할 생각이 아예 없었다(결혼 후 다른 초상화와 교환했다고 한다).

블러드 메리

결혼 준비는 착착 진행됐다. 카를 5세는 영국이 제시한 조건, 즉 메리가 죽을 경우 펠리페는 영국 왕위를 이을 수 없다, 에스파냐군은 상주하지 않는다, 태어난 아이는 영국 왕(잉글랜드 왕 겸 아일랜드 왕)이 된다 등을 모두 수용했지만, 그 대신 펠리페의 안전을 위해서라는 명목 아래 종교적 안정을 요구했다. 요컨대 이는 프로테스탄트의 일소를 의미한다. 그녀에게도 이것은 완수해야 할 사명이었다.

사람들이 지금도 메리 1세를 싫어하는 까닭은 영국 국교회를 해산하는 데 그치지 않고 거센 프로테스탄트 탄압을 단행했기 때문이다. 단기간에 300명을 화형에 처하고 얻은 별명이 '블러디 메리', 즉 피의 메리다. 이 블러디 메리라는 이름을 보드카와 토마토 주스를 섞은 피 색깔의 칵테일에 붙였을 정도니, 서양인의 뛰어난 유머 감각(?)에

는 감탄하지 않을 수 없다.

자, 드디어 젊은 신랑이 영국에 왔다. 상대가 여왕인 만큼 펠리페는 아버지로부터 나폴리 왕의 지위를 받고 소수의 수행원을 동반했다. 메리의 흥에 겨운 모습, 기뻐하는 모습은 옆에 있는 사람까지 미소 짓게 했다. 펠리페는 시종일관 아무 말도 하지 않고 의중을 알 수 없는 무표정한 얼굴로 일관했지만, 에스파냐적 기사도 정신을 발휘해 지극히 겸손하고 정중하며 우아하게 대했다. "전하는 잘 참으시네요"라고 수행원 중 한 명이 말했다는 이야기와는 다르게 부부 사이

는 원만해 보였고 마침내 메리의 임신이 발표되자 궁정은 들끓었다.

한 뇌과학 연구서에 따르면 후계자에 대한 압박이 강했던 1700년 대에는 200명 중 1명꼴로 상상 임신이 일어났다고 한다(현대는 1만 명 중 1명). 이 숫자가 얼마나 정확한지는 모르겠으나, 상당히 많았던 건 분명하다. 메리가 살았던 17세기도 비슷하지 않았을까? 인간의 뇌는 신비로워서 임신이라고 믿는 순간 호르몬이 변화를 일으켜 월경이 멈추고 입덧을 하며 자궁이 커진다. 메리의 임신은 바로 이 상상 임신이었다. 분만할 때가 돼서 비로소 상상 임신이었음을 알고 메리는 크게 부끄러워했고, 펠리페는 그녀에게 정나미가 떨어져 관계를 끊었다. 불과 40개월만에 용무를 구실 삼아 영국을 떠난 것이다.

그래도 여전히 남편을 사랑하는 메리는 편지를 보내며 다시 돌아올 날을 고대했다. 드디어 1년 반 후, 이번에는 국왕 펠리페 2세가 되어 영국에 다시 나타난 그는, 3개월 동안 머물면서 막대한 전쟁 비용과 1만 명 남짓의 보병을 메리로부터 교묘하게 가로채 대륙의 전쟁터로 사라졌다. 이후 펠리페는 전쟁에서 이겼지만, 영국은 이 전쟁에 휘말려 칼레(영불 백년 전쟁에서 유일하게 남은 대륙에 있는 영국령)를 빼앗기고 말았다. 덕분에 메리는 "영국을 에스파냐에 팔았다"는 말을 들으며 이전보다 더 큰 미움을 샀다.

단기간 체재하면서 펠리페는 메리의 좋지 않은 얼굴색을 보고 살날이 얼마 남지 않았다고 판단했던 듯하다. 몰래 차기 여왕 후보인

엘리자베스와의 결혼을 타진하기까지 했다. 불행 중 다행이라고 해야 할까? 메리는 이러한 사실을 끝까지 몰랐다. 그리고 두 번째 임신이라는 더없는 행복을 얻지만, 얼마 되지 않아 이것이 배에 생긴 악성 종양이라는 사실을 알게 됐다.

죽음을 각오한 메리의, 최후의 치열한 고뇌가 시작됐다. 다음 왕을 결정해야만 했다. 증오하는 앤 불린의 딸 엘리자베스는 반역죄로 런던탑에 갇힌 상태였다. 마음 같아서는 눈 딱 감고 목을 치고 싶다. 하지만 그랬다가는 튜더가를 단절시키는 꼴이 된다. 죽이고 싶다, 죽일 수 없다. 흔들리며 신음하던 메리는 결국 엘리자베스를 후계자로 지명했고, 그녀의 죽음을 아쉬워하는 사람 하나 없이 쓸쓸히 생을 마감했다.

장례식에는 펠리페도 나타나지 않았다.

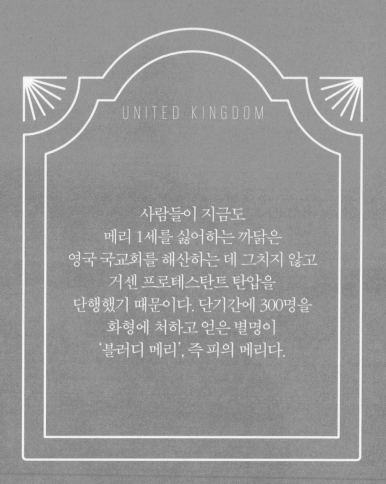

UNITED KINGDOM

사람들이 지금도
메리 1세를 싫어하는 까닭은
영국 국교회를 해산하는 데 그치지 않고
거센 프로테스탄트 탄압을
단행했기 때문이다. 단기간에 300명을
화형에 처하고 얻은 별명이
'블러디 메리', 즉 피의 메리다.

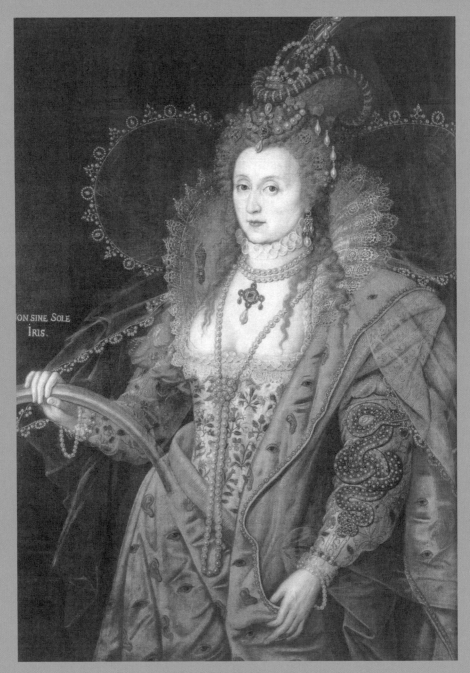

ON SINE SOLE
IRIS.

1600년경, 유화, 햇필드하우스, 109×84cm

제3장

아이작 올리버,
엘리자베스 1세
무지개 초상화

United Kingdom

성화로서의 초상화

운명은 모든 수단을 동원해 자신이 아끼는 사람들에게 행운을 가져
다준다.
-《잠언집》

라로슈푸코의 말이다.

그가 말한 대로다. 엘리자베스 1세를 한마디로 표현하면 '운이 강
한 여성'이라는 말이 가장 적합할 듯하다. 순풍에 돛 단 듯 순조로웠
다는 얘기가 아니다. 인생의 모든 국면에서 위기와 재앙이 잇따랐지
만, 그때마다 '운명은 모든 수단을 동원해' 엘리자베스에게 행운을
선사했다. 이탈리아보다 약 1세기 정도 늦긴 했어도 영국이 르네상
스의 꽃을 피우고 유럽 열강의 대열에 낄 수 있게 된 것도 그녀의 강
한 행운과 현명함 덕분이다. 이후 영국은 여왕의 시대에 번영한다는
생각이 자리 잡게 되었다(영국은 훗날 빅토리아 여왕 시대에도 전성기를 누렸
다).

엘리자베스는 왕녀로 태어났지만, 어머니 앤 불린이 아버지 헨리
8세에게 처형당한 후 서출로 격하됐다. 보통 이런 경우 왕위로 이어
지는 길이 끊겨도 이상하지 않을 텐데, 아버지의 여섯째 왕비의 배려

로 다시 왕녀 지위를 되찾고 궁정에 복귀했다. 차기 왕인 이복 남동생은 병으로 요절했고, 다음으로 왕이 된 이복 언니 메리 여왕으로부터 반역 의심을 받았던 엘리자베스는 배에 실려 반역자의 문을 지나 런던탑에 갇혔다. 죽음을 눈앞에 두고 여왕에게 필사적으로 탄원하며 절대 충성을 맹세한 그녀는 수개월 후 무사히 풀려난다. 이후로는 내키지 않아도 정기적으로 가톨릭 미사에 출석하고 독서와 면학에 정진하면서 불운의 시대를 극복했다.

마침내 여왕이 된 스물다섯 살, 엘리자베스의 손에는 종교 분쟁으로 피폐해진 가난한 나라가 남았다. 다행히 전 여왕 메리에 대한 반동으로 엘리자베스의 국민적 인기는 높았고, 추밀 고문관 윌리엄 세실(나중에는 그의 아들 로버트)을 비롯한 유능한 중신의 지지와 도움으로 최초 관문인 종교 문제는 겨우겨우 결착을 지었다. 국교회는 기본적으로는 프로테스탄트지만, 가톨릭도 배척하지 않는다는 애매한 입장을 취하는 중도책으로 국내 안정화에 나선 것이다.

그렇다고는 하나 가톨릭 세력은 틈만 나면 나라를 전복시키려고 스코틀랜드 여왕 메리 스튜어트와 에스파냐, 바티칸과 손잡고 여왕 암살을 계획했다. 세실은 엘리자베스 앞으로 온 선물, 특히 의상 등 몸에 걸치는 물건에 독이 들어 있지는 않은지 반드시 체크하라고 메모를 남겼다. 엘리자베스가 퍼레이드나 순행 때 빈번하게 시간과 경로를 변경한 이유도 뱃놀이 도중 발생한 발포를 비롯해 여러 암살 미

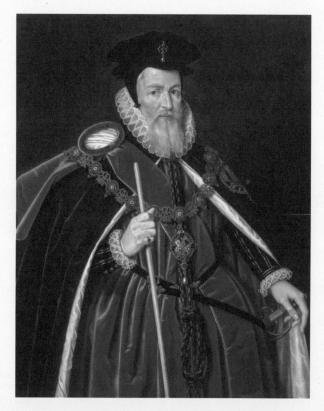

마커스 지어래츠로 추정, 〈윌리엄 세실의 초상〉(1585년경)

수 사건을 겪었기 때문이다.

반대로 이러한 온갖 위험을 무사히 넘긴 것, 그리고 마침내 최강국 에스파냐의 무적함대까지 격퇴한 일은 엘리자베스가 가진 일종의 신들린 듯한 힘(마녀라 여겨졌던 앤 불린을 떠올리는 사람도 많았을 터다)에 대한 믿음으로 이어졌다. 엘리자베스의 용모에 관해서는 '아름답다'는 표현보다 '단정한 이목구비'라는 묘사가 많다. 선택된 자만이 갖출 수 있는 타고난 위엄과 당찬 기운으로 상대를 자연스럽게 압도했다. 물론 그녀가 직접 교묘한 이미지 전략을 펼치기도 했다. 일찍부터 처녀왕으로 자신을 신격화해 많은 화가에게 초상화를 그리도록 했고, 또 판화나 서적의 삽화, 지도, 트럼프 그림에도 등장했다.

궁정 화가 아이작 올리버의 작품 〈엘리자베스 1세 무지개 초상화〉를 살펴보자. 초상화 제작 시 엘리자베스의 나이가 일흔에 가까운데도 주름 하나 없이 젊다. 또 생김새가 기존 초상화와 다른 것으로 보아 본인과 전혀 닮지 않은 게 분명하다. 처녀성의 상징인 진주를 평소처럼 풍성히 걸치고 정성스레 공들인 가발에 화려한 의상을 걸쳤다(옷치레를 좋아하는 그녀는 드레스 2,000벌, 가발 80개를 소유했다).

'무지개 초상화'라고 명명되듯이 그녀가 오른손에 쥐고 있는 것은 무지개다. 무지개 바로 위에 'Non sine Sole Iris(태양이 없으면 무지개도 없다)'라는 라틴어 문구가 새겨져 있다. 구약성서에서 무지개는 '신과 인간의 약속'을 의미하며 평화의 상징이다. 가운의 문양도 기발한

데, 뛰어난 지혜를 나타내는 커다란 눈과 귀가 사방에 무수히 흩어져 있다. 왼쪽 소매에는 탈피에서 연상되듯 영원을 상징하는 뱀, 그리고 사랑을 의미하는 붉은 심장. 얼굴을 감싼 주름 칼라에는 충성의 상징 곤틀릿(팔뚝까지 방어하는 갑옷 토시)도 그려져 있다.

요컨대 이 그림은 초상화라기보다 프로파간다 일환으로서의 이콘 (ikon: 예배용 성화)이라 할 수 있다.

눈엣가시 메리 스튜어트

엘리자베스의 최대 콤플렉스는 앤 불린이라는 어머니의 존재였다. 앤 불린 처형 당시 엘리자베스의 나이는 세 살도 되지 않았기에 어머니에 대한 기억은 희미하다. 엘리자베스가 공식 자리에서 앤의 이름을 입에 올린 적은 단 두 번뿐이라고 전해진다. 어머니를 사랑하지 않아서였을까? 그렇지 않다. 엘리자베스가 앤의 세밀한 초상이 새겨진 반지를 평생 소중히 간직했다는 점만 봐도 분명하다.

단, 앤은 왕과의 결혼이 무효라는 판결을 받았을 뿐만 아니라 목이 잘렸다. 왕비였던 사실을 부정당한 것이다. 이 때문에 엘리자베스도 서출로 전락했다. 유럽 왕실은 아무리 사랑받았던 총희의 자식이

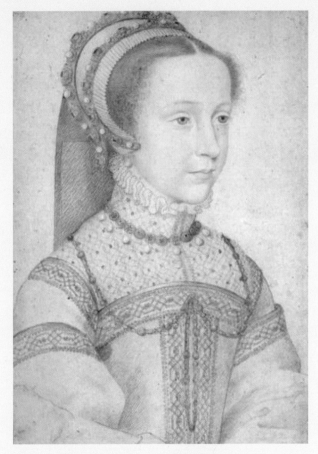

프랑수아 클루에, 〈12~13세의 메리 스튜어트〉(1558년)

라 하더라도, 아무리 우수한 아이라 하더라도, 서출을 왕족으로 인정하지 않는다. 엘리자베스가 아무리 일시적이라고는 하나 서출이었다는 사실은 적에게 공격의 빌미를 제공한다. 왕관을 쓰기 전부터 기회만 있으면 자신은 헨리 8세의 딸이라고 계속 강조한 것은 왕위의 정통성을 선전해야만 했기 때문이다.

이 점이 라이벌인 메리 스튜어트와 대조를 이룬다. 메리 스튜어트의 조모는 튜더 왕조 창시자인 헨리 7세의 딸이고 아버지는 스코틀랜드 스튜어트 왕조 7대인 제임스 5세였으며 어머니는 프랑스 대귀족 기즈가의 딸이었다. 태어난 지 6일 만에 아버지가 전사하면서 적출인 메리는 일찍이 스코틀랜드 여왕의 자리에 올랐다. 여섯 살 때 프랑스의 황태자비 후보 자격으로 프랑스로 건너가 어머니의 친척인 기즈가의 보호를 받으며 성장했는데, 타고난 미모가 프랑스 궁정에서 교육을 받으며 한층 세련미를 더해갔다.

열다섯 살에 프랑스 황태자비가 됐고, 다음 해에는 남편이 프랑수아 2세에 등극하면서 젊은 프랑스 왕비가 된다. 더할 나위 없는 영화였다. 그러지 않았으면 좋았으련만, 주위가 부추기는 대로 외교 문서에 '프랑스, 스코틀랜드, 잉글랜드, 아일랜드의 통치자'라고 서명했다. 서출인 엘리자베스를 향해 당신은 자격이 없다고 세상에 대고 외친 꼴로, 엘리자베스는 가장 숨기고 싶은 곳을 찔린 셈이다. 메리를 영국 왕위를 노리는 인물로 간주한 것도 당연하다.

재미있는 점은 유럽식 외교의 실상이다. 이런 상황 속에서도 두 여성은 계속 의례적인 편지를 주고받았다. 애당초 엘리자베스와 메리는 가느다란 핏줄로 이어져 있었다. 전자에게 후자는 사촌의 딸, 후자에게 전자는 아버지의 사촌인 셈이다. 나이 차이는 아홉 살. 편지에서 엘리자베스와 메리는 서로를 '나의 여동생', '언니'라고 불렀다.

영광과 몰락

메리의 인생은 영광의 전반부와 몰락의 후반부로 명확히 나뉜다. 프랑스 왕비가 된 지 불과 1년 만에 원래 병약했던 왕이 죽고 아이가 없었던 탓에 이제 프랑스에서 쓸모가 없어진 그녀는 스코틀랜드로 돌아와야 했다. 가난한 모국에서 작은 프랑스 궁정을 만들어 몇 년이나 놀이 삼매경에 빠져 지내다가, 역시 헨리 7세의 피를 이어받은 단리 경과 결혼해 후계자를 낳는다(훗날의 스튜어트 왕조 제임스 1세). 하지만 부부 사이가 식어가던 차에 남편이 폭살당하는데, 놀랍게도 메리는 남편의 죽음에 관여했다는 소문이 도는 보스웰 백작과 세 번째 결혼식을 올린다.

이렇게 되면 국민도 가만있을 리 없다. 보스웰은 죽임을 당하고 메

리는 퇴위 요구를 받게 되는데, 유폐지에서 탈출해 '언니'가 있는 영국으로 말을 달린다. '도망쳐 온 작은 새는 죽이지 않는다'고 판단했던 듯하다. 그러나 엘리자베스 입장에서는 이런 귀찮은 이야기가 없다. 자기야말로 영국의 지배자라고 자부하며 당당하게 도움을 구하는 아름다운 스코틀랜드 여왕. 게다가 가톨릭 신자다. 우선 런던에서 멀리 떨어진 작은 성에 머물게 하는 수밖에 없다. 단, 엄중한 경호원을 붙이는 일도 잊지 않았다. 요컨대 감금이다.

이리하여 메리는 오랜 세월 동안 엘리자베스에게 내부의 적 같은 존재가 된다. 가톨릭 세력은 메리를 이용해 엘리자베스를 쫓아내고자 여러 번 음모를 꾸몄다. 엘리자베스는 신하가 메리를 처형하라고 아무리 진언해도 고개를 끄덕이지 않았다. 엘리자베스는 매사에 결단이 느렸다. 우유부단하다는 지적을 받기도 했지만, 속전속결이 반드시 좋은 결과를 낳지 않는다는 사실을 불운한 시절의 경험이 가르쳐주었다. 우선은 뒤로 미룰 것. 그러면 운은 좋은 방향으로 흘러가기 마련이다.

감금된 지 20년 가까이 됐을 때 엘리자베스 암살 계획에 메리가 관여했다는 확실한 증거가 포착되면서 엘리자베스는 마침내 메리 처형 명령에 서명했다. 여왕이 여왕을 처형하는 이 역사적 사건을 200년 후 독일 작가 실러가 희곡으로 만들었다(이 희곡의 제목은 《마리아 슈트아르트》로 메리 스튜어트의 독일식 발음이다—옮긴이). 그리고 또다시 40여 년의

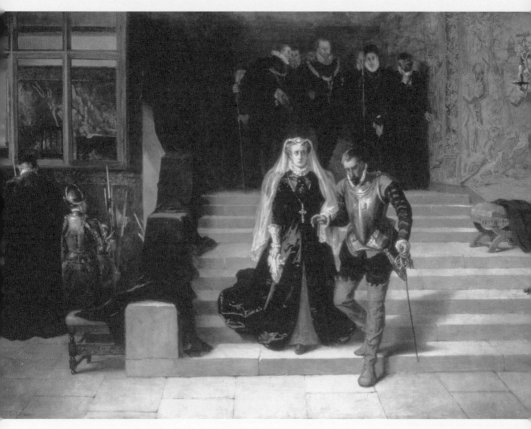

처형장으로 향하는 메리 스튜어트

세월이 흘러 실러의 작품을 토대로 이탈리아의 도니체티가 〈마리아 스투아르다〉라는 오페라로 완성했다. 도니체티 오페라의 최대 볼거리는 추하게 늙은 엘리자베스가 젊은 미모의 메리와 직접 대결하는 장면이다. 가차 없이 쏟아지는 엘리자베스의 저주를 묵묵히 참아 내던 메리가 결국 "더러운 앤 불린의 딸 주제에"라고 결정적 한 마디를 내뱉고 사형을 언도받는다는 줄거리다.

드라마로서 아주 잘 만들어진 작품으로 재미도 있다. 그래서 어느 의미에서는 더더욱 엘리자베스의 이미지를 결정지었다고도 할 수 있다. 남자 못지않은 강인한 팔로 나라를 움직이는 미혼의 노파는, 사랑 때문에 여왕의 자리에서 쫓겨난 가련한 여성을 죽이는 데는 성공하지만 대중의 사랑을 받는 데는 실패한다는, 남성의 시선으로 바라본 낡은 여성관이 작품을 관통하고 있다. 현실에서 두 여왕은 단 한 번도 마주친 적이 없다. 감금 후, 메리가 보낸 산더미처럼 많은 편지에 엘리자베스가 답장을 쓴 적도 없다. 만나서 이야기를 들어줬으면 좋겠다는 메리의 간청에는 현명하게도 절대 응하지 않았다.

되도록 엘리자베스는 메리를 참수하지 않고 끝내고 싶었다. 병으로 죽어주길 바랐다. 메리의 참수를 허락하는 서명을 했다는 부끄러운 마음은 훗날 계승자 지명에 큰 영향을 미치게 된다.

해적 여왕

몹시 거칠고 야만스러운 시대다. 엘리자베스가 탄생한 1533년, 러시아에서는 이반 뇌제(Ivan 雷帝: 이반 4세를 말한다. 강력한 중앙집권체제를 확립하여 시베리아까지 영토를 확장했지만 아내가 죽은 이후부터 연이어 펼친 공포 정치로 뇌제라는 별명이 붙었다-옮긴이)가 즉위하고, 에스파냐인 피사로가 남미 잉카제국을 멸망시켰다. 때와 장소를 가리지 않고 침략 전쟁이 일어났고, 페스트는 주기적으로 인간을 덮쳤으며, 식탁에는 아직 포크가 없었다(나이프와 스푼만 있어서 거의 손으로 집어 먹었다). 앙투아네트의 로코코 시대는 200년이나 후의 일이다.

엘리자베스는 승마의 명수로 사냥을 좋아했고 격렬한 점프나 호핑이 있는 댄스를 즐겼다. '곰 괴롭히기'라는 당시 큰 인기를 구가하던 구경거리에도 열광했다. 곰 괴롭히기는 곰을 말뚝에 묶어 두고 개여러 마리가 덤벼들게 해서 서로 죽이게 하는 유혈 쇼다. 궁정 예절은 세련되지 못했고 왕과 신하 사이에도 격이 없었다. 엘리자베스는 아무한테나 온갖 욕설을 퍼부었을 뿐 아니라 궁녀를 때리거나 꼬집고 조정 신하를 주먹으로 때리기도 했으며, 침을 뱉기도 했다고 한다. 그러나 한편으로는 수준 높은 학식을 겸비한 독서가였고 유머 감각도 풍부했다. 이 거친 영혼과 날카로운 지성의 어우러짐이 국고를

불리고 영국 최초의 황금기를 초래했는지도 모르겠다. 어찌 됐든 해적에 출자해 일부를 가로채는 실로 놀라운 수법을 썼으니 말이다.

이 무렵의 해양무역은 거의 에스파냐와 포르투갈이 지배하고 있어서 영국이 끼어들 자리가 없었다. 이때 프랜시스 드레이크를 비롯한 자칭 '탐험가'라는 인물들이 등장하는데, 사실 알고 보면 해적이었다. 엘리자베스는 이들과 결탁해 에스파냐 배를 습격하는 경우에 한해 사략(私掠: 합법적인 해적질-옮긴이) 허가증을 내주고 자금도 지원했다. 밉디미운 펠리페 2세다. 펠리페 2세 탓에 영국은 대륙의 거점 칼레를 잃고 몇 번이나 자객의 침입을 받았다. 그가 남미에서 벌이는 행위는 강도 짓이니 강도의 것을 조금 훔친들 뭐가 나쁘냐고 생각했다. 드레이크 무리는 은을 가득 싣고 귀국하는 에스파냐 선박을 카리브해에서 마구 습격했다. 그들이 영국에 가져다준 부는 그 당시 연간 국가 예산의 몇 배나 되는 것이었다고 한다.

펠리페 2세는 엘리자베스에게 해적을 단속해 달라고 요구했다. 그녀는 아무렇지 않은 얼굴로 승낙했지만, 당연히 효과는 없었다. 곧 에스파냐 측도 뒤에서 조정하고 있는 사람이 여왕 본인임을 눈치챘다. 1588년의 '아르마다 해전'은 이렇게 시작됐다. 아르마다란 에스파냐어로 무적함대라는 뜻이다. 17년 전, 자타 공인 세계 최강이었던 오스만투르크군을 레판토 해전에서 물리친 이래, 전 세계에 이름을 떨치고 있는 무적함대를 영국이 이길 리 없다고 누구나 생각했다.

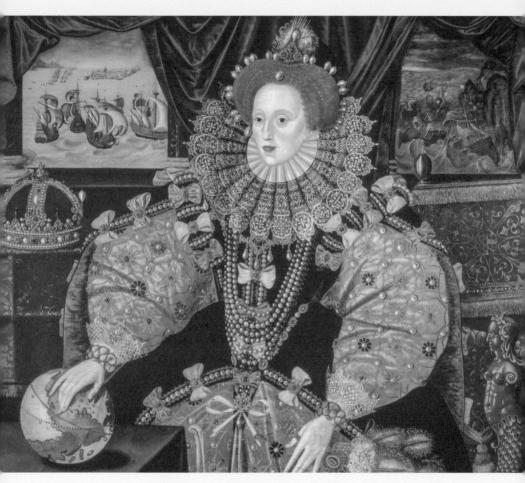

조지 가워로 추정, 〈엘리자베스 1세의 아르마다 초상화〉(1588년경)

마침내 130척의 무적함대와의 결전이 시작되자, 엘리자베스는 수적으로 열세한 영국 해군에게 이런 격문을 띄웠다.

"나는 매우 약한 여자에 불과하지만, 가슴에는 영국 왕의 마음을 품고 있다. 모두와 생사를 함께 하겠다!"

모름지기 정치란 이래야 한다. 행운을 부르는 것 또한 이러한 카리스마다. 모두가 아는 대로 아르마다 해전은 영국의 승리로 끝났다. 정확히 말하자면, 좀처럼 결착이 나지 않자 잠시 외해로 돌려던 에스파냐 측이 폭풍우를 만나서 스스로 자멸했다는 게 사실에 가깝다(원나라가 1274년과 1281년에 일본을 공격했다가 자연재해 등의 이유로 실패한 여몽 연합군의 일본 정벌과 비슷하다-옮긴이). 그래도 적이 한 발자국도 영국 땅을 밟지 못하게 했으니 승리는 승리다. 당연히 엘리자베스는 이 승리를 대대적으로 선전했다.

또 이때의 승리를 즉시 초상화에 담았다. 〈엘리자베스 1세의 아르마다 초상화〉에서 엘리자베스의 등 뒤 벽에 두 장의 그림이 걸려 있다. 왼쪽은 만 안쪽에서 대치하고 있는 양쪽 군대, 오른쪽에는 폭풍에 침몰하는 적군을 그린 그림이다. 세계의 바다가 다 내 것이라는 양 엘리자베스는 지구본 위에 손을 얹고 있다.

결혼 문제

젊은 날의 엘리자베스는 분명 로버트 더들리와 서로 사랑하는 사이
였다. 마상 창검술이 뛰어나고 춤 솜씨가 좋으며 수려한 외모 덕분에
늘 사람들의 주목을 받았던 로버트는 엘리자베스와 동갑내기였다.
그리고 궁정 여인들의 동경의 대상이었다. '메리 여왕 서거, 엘리자
베스 새 여왕 결정'이라는 소식을 누구보다 먼저 전한 사람도 로버트
라고 여겨진다. 이때 엘리자베스는 떡갈나무 아래에 앉아 성서를 읽
고 있었는데, 찬송가 118번 가사 중 '이는 하느님이 하신 일. 범인의
눈에는 기적으로 보이겠지'라는 구절을 부르고 있었다는 전설이 남
아 있다(아무래도 자기선전이 아닐까 싶지만……).

새 여왕의 첫 번째 인사는 로버트를 거마 관리관으로 임명한 것이
다. 거마 관리관이란 여왕을 경호하는 최고직으로 항상 여왕 가까이
에 대기하고 있어야 한다. 여왕이 잠시라도 그와 떨어지기 싫어한다
는 말이 나돌곤 했다. 눈에 띄는 정치적 활동이 없었는데도 다음 해
에는 추밀 고문관도 겸임하고 가터 훈장도 받았다.

의심의 여지가 없을 만큼 총애하는 모습이 역력했기 때문에 엘리
자베스가 로버트와 결혼하려 한다는 소문이 돌았다. 실제로 두 사람
사이에 약속이 있었을 가능성도 있다. 로버트는 짐짓 남편이라도 되

는 것처럼 거드름을 피웠다. 그러던 중 생각지도 못한 사건이 발생한다. 로버트에게는 10대 시절 정략결혼한 에이미라는 아내가 시골에 살고 있었다. 가톨릭이 아니라서 이혼은 가능했다. 그런데 에이미가 1560년(엘리자베스 즉위 2년 후) 수상한 죽음을 맞이한다. 집안의 모든 하인을 외출시킨 후에 저택 안 계단에서 굴러떨어져 죽은 것이다.

공식 발표는 사고사였지만 도저히 믿기 어려웠다. 아니나 다를까 에이미가 이혼에 동의하지 않아 로버트가 죽였다고, 말하기 좋아하는 궁정 참새의 재잘거리는 소리가 퍼졌다. 이 소문을 덮듯이 에이미는 중병을 앓고 있어서 자살했다는 설도 나왔다. 또 로버트와 여왕의 결혼을 반대하는 세력(중신 세실도 그중 한 사람)이 죽였다는 설도 있다. 19세기 영국인 화가 임스는 계단 한쪽 어두운 곳에 우두커니 서서 에이미의 시신을 내려다보는 남자의 모습을 그림에 담았다(《에이미 롭사트의 죽음》). 과연 이 남자는 누구일까…….

어느 쪽이든 로버트가 범인이라는 설은 가장 설득력이 낮다. 이토록 요란하고 수상한 살해 방식은 로버트에게 아무런 이득이 없을뿐더러 불리하기만 하다. 왜냐면 국민은 자신의 아내를 죽였을지도 모르는 남자가 여왕의 남편이 되도록 놔두지 않을 테니 말이다. 에이미의 죽음으로 결혼 가능성은 완전히 사라져 버렸다.

엘리자베스는 결혼이 얼마나 위험한 일인지 새삼 깨달았다. 어머니가 살해당한 이유도 결혼했기 때문이고, 에이미도 마찬가지다. 물

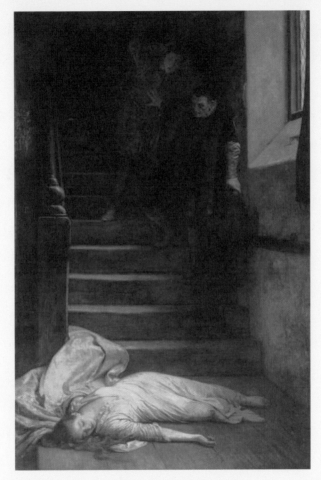

윌리엄 프레더릭 임스, 〈에이미 롭사트의 죽음〉(1877년)

론 로버트가 죽었다고는 꿈에도 생각하지 않지만(그 증거로 수년 후에는 레스터 백작의 지위를 수여하고 죽기 전년까지 계속 거마 관리관으로 일하도록 했다), 만약 앞으로 누군가 다른 상대와 결혼한다 하더라도 그 남자가 야심가일 경우 왕좌를 뺏기 위해 자신을 죽일지도 모른다. 또는 반대 파와의 파벌 다툼으로 또다시 나라가 혼란스러워질지도 모른다. 그리고 무엇보다 결혼해서 만약 아들을 낳지 못하면 여왕인 자신의 권위는 땅에 떨어지고 만다.

그녀는 이대로 정치를 움직이며 살고 싶었다. 나라를 다스릴 자신이 있을 뿐 아니라 사명이라는 생각도 들었다. 이제 와서 남편 뒤로 물러나고 싶지 않다. 로버트와는 결혼하지 않아도 연인으로 충분하지 않은가? 오히려 결혼을 외교 카드로 사용하는 편이 득책이다. 여왕과 결혼하고 싶어 하는 왕과 귀족은 얼마든지 있다. 러시아, 프랑스, 오스트리아, 독일…… 결혼해서 영국을 손에 넣고 싶어 하는 왕과 왕자들은 자기 소유가 될지도 모르는 나라를 전쟁으로 황폐하게 만들고 싶지 않아서라도 쳐들어오지 않는다. 엘리자베스는 청혼을 받아도 "NO"라고 말하지 않았다. "YES"라고도 말하지 않고 애매하게 일관했다. 일반적으로 이제 아이를 가질 수 없다고 여겨지는 나이에 접어들 때까지 이 방법으로 여러 나라를 쥐락펴락했다. 중신들은 처음에는 강하게 결혼을 권했지만, 점차 여왕이 미혼이라서 좋은 점을 이해하게 됐다.

"나는 영국과 결혼했다."

이 말에는 엘리자베스의 진심이 담겨 있다. 그녀가 영국에 자신을 바쳤다는 사실은 누구도 부정할 수 없다. 따라서 사소한 결점은 눈감아 주는 것이 당연하지 않을까? 예뻐하던 궁녀나 신하가 결혼하면 크게 화를 내거나, 따끔한 맛을 보여주겠다며 단기간일지언정 런던탑에 감금하거나, 노년에 접어들어 자기보다 훨씬 어린 애인을 여럿 만들거나, 궁전의 거울을 전부 떼버리라고 명령하거나 한 일 등 말이다.

결혼하지 않겠다는 결심은 엘리자베스의 아버지 헨리 8세가 그토록 집착했던 튜더가를 자신의 대에서 단절시키는 일이기도 했다. 내 아이가 왕조를 잇기를 바라는 게 보편적인 감정임을 생각할 때, 자발적인 의지로 왕조를 닫겠다는 그녀의 선택은 무시무시하기도 하다. 선 채로 죽었다는 마지막 전설도 수긍이 간다.

엘리자베스의 마지막 유언은 "메리 스튜어트의 외아들 제임스를 영국 왕으로 삼는다"였다.

STUART

제2부

스튜어트가

스튜어트 가계도

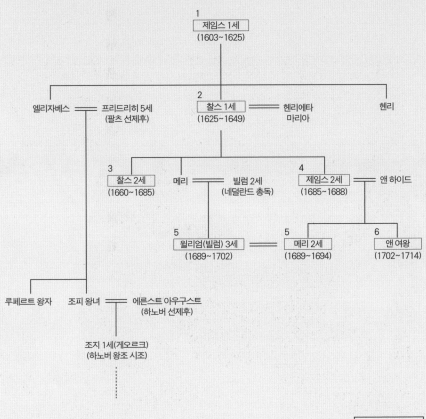

```
                              1
                           제임스 1세
                          (1603~1625)

  엘리자베스 ══ 프리드리히 5세        2                                        헨리
               (팔츠 선제후)      찰스 1세 ══ 헨리에타
                              (1625~1649)   마리아

                     3                           4
                   찰스 2세    메리 ══ 빌럼 2세    제임스 2세 ══ 앤 하이드
                  (1660~1685)       (네덜란드 총독)  (1685~1688)

                           5                  5              6
                      윌리엄(빌럼) 3세 ══ 메리 2세      앤 여왕
                       (1689~1702)   (1689~1694)  (1702~1714)

  루페르트 왕자  조피 왕녀 ══ 에른스트 아우구스트
                        (하노버 선제후)

            조지 1세(게오르크)
            (하노버 왕조 시조)
```

```
═══ 부부
─── 자녀
1~5는 즉위순
(  ) 안은 재위 연도
```

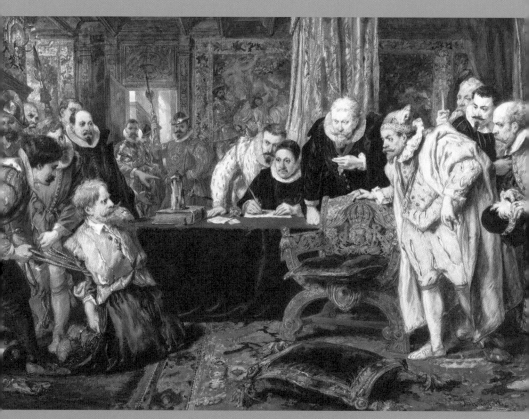

1869~1870년, 수채화, 머서아트갤러리, 52×90cm

제4장

존 길버트,
제임스 왕 앞의
가이 포크스

United Kingdom

스튜어트 왕조의 시조

메리 스튜어트는 죽기 몇 년 전, 'En ma fin gît mon commencement (나의 종말에 나의 시작이 있나니)'라는 프랑스 문자를 천에 수놓았다고 한다. 진위가 불분명한 일이라 역사를 아는 누군가가 훗날 지어낸 이야기일 수도 있지만, 긴 유폐 생활을 통해 앞날을 예감한 메리가 손수 새겼으리라고 생각하는 사람이 많다. '사후의 영원성'에 관한 문구라기보다 다른 의미로 다가온다.

메리도 엘리자베스 1세도 여생은 그리 길지 않았다. 그리고 마지막 때가 되고 보니 다음으로 왕관을 받을 자는 헨리 7세의 피를 이어받은 제임스(메리의 아들)밖에 없었다. 엘리자베스는 현세에서 권력을 휘둘렀지만, 후계자가 없으므로 죽음은 영원한 종말이다. 반대로 감금 중인 메리는 현세에서는 힘이 없지만, 사후에 자신의 아들이 영국의 왕이 돼 손자, 증손자로 이어진다······.

사실 튜더 왕조의 존속 기간은 117년으로 짧다. 이후에는 스튜어트 왕조로 바뀐다.

제임스의 피에 튜더가의 피가 섞인 데에는 다음과 같은 과정이 있다. 튜더 왕조의 문을 연 헨리 7세에게는 마거릿이라는 딸(헨리 8세의 누나)이 있었는데, 스코틀랜드의 제임스 4세와 결혼했다(그 손녀가 메리

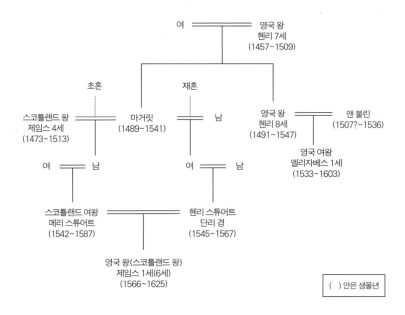

스튜어트). 남편이 죽자 마거릿은 영국으로 돌아와 왕족이 아닌 백작과 재혼했다(그 손자가 단리 경). 복잡하니 가계도를 참고해주기 바란다. 메리와 단리 경은 조모가 같은 4촌 남매간이다. 두 사람은 결혼해 제임스를 낳았다.

이후 삼십여 년의 시간이 흐른 1603년 5월, 엘리자베스 붕어와 왕위 계승 소식이 에든버러성에 날아들자 서른일곱 살의 스코틀랜드왕 제임스 6세는 기쁨에 들떠 영국을 향해 출발했다. 증조부, 조부 모두 영국과의 전쟁에서 전사하고, 어머니가 전 여왕에게 처형당했다

홀라, 〈남쪽에서 바라본 에든버러 거리〉(1670년)

는 사실도 그에게는 전혀 망설임의 이유가 되지 않았다. 인구라고 해 봤자 80만 명(영국은 450만 명)에 불과한, 극심한 가난과 정세 불안에 시달리는 스코틀랜드가 지긋지긋했던 제임스 6세는 그 후 22년간 딱 한 번 잠깐 귀향했을 뿐 나머지 일생 동안 눈길 한번 주지 않았다. 어떤 의미에서는 조국을 버렸다고 해도 과언이 아니다(왕의 버림을 받은 스코틀랜드는 이후 오랫동안 평화가 계속됐다고 하니 얄궂은 일이 아닐 수 없다).

영국 궁정은 새 왕과 자녀들, 사치를 좋아하고 '깡통 머리'라는 별명이 붙은 왕비, 왕의 동성애 상대를 정중하게 맞이했다. 제임스는 미모를 뽐내던 메리와 역시 미남으로 유명했던 단리 경 사이에서 태어난 아들이다. 궁정 사람들은 얼마나 근사한 왕이 올지 기대하며 기다렸건만, 그의 시원찮은 외모와 촌스러운 언동을 보고 놀라움과 실망을 동시에 맛보아야 했다.

공교롭게도 페스트까지 마중을 나와 사망자가 3만 명이나 발생했고, 덕분에 대관식은 7월로 연기됐다. 그렇지만 결국 스코틀랜드 왕은 순조롭게 영국 왕 제임스 1세로서 왕관을 받았다. 단, 이것으로 양국이 한 나라가 된 것은 아니며 어디까지나 '동군연합(同君連合)'이었다. 그는 영국의 제임스 1세와 스코틀랜드의 제임스 6세를 겸했다.

악마 연구가

겉모습은 시원찮았지만, 제임스 1세는 스코틀랜드 시절부터 이미 당대 제일의 문인왕으로 유명했다(훗날 그가 얻은 별명은 '기독교 국가에서 가장 현명한 바보'였다).

성서의 영어 번역 결정판을 제작하도록 학자에게 명령해 국왕이 보증하는《흠정역성서》를 출판·보급했고, 몸소 몇 권의 책을 집필했다.《악마학》과《자유 군주제의 진정한 법칙》, 영국에 온 뒤로는《담배 배척론》등을 썼다.

시대성을 고려한다 해도《악마학》은 오싹한 구석이 있다. 국왕이 직접 저술했다는 데서 오는 영향이 매우 크기 때문이다. 이 책에서 제임스는 악마가 악녀나 요술사를 조종해 어떤 악행을 저지르는지 열거하고, 그들에게는 가차 없는 심판과 벌을 내려 파멸해야 한다고 격한 어조로 기술했다. 물론 행동으로도 옮겼다. 왕비 등 모두의 몸 상태가 갑자기 악화됐을 때, 하녀가 마법을 건 것을 간파하고(?), 그녀를 고문해 자백시키고 공범인 '마녀'도 30명 이상 체포해 화형에 처했다. 영국 왕이 된 후에는 마녀 단속법을 강화해 마법 사용 시의 형벌을 기존의 종신형에서 사형으로 바꾸었다. 마녀사냥은 더욱 거세졌다.

이 시기 셰익스피어가 스코틀랜드를 무대로 쓴《맥베스》에 마녀가 중요 인물로 등장하는 것은 우연이 아니다. 제임스에게 경의를 표한 것인지, 아니면 넌지시 비꼰 것인지는 알 수 없지만 말이다.

어쨌든 선대 엘리자베스 1세의 통치 후반에 나타났던 화려함은 사그라들고 세상에는 또다시 불온한 기운이 감돌기 시작했다. 게다가 제임스는《자유 군주제의 진정한 법칙》에서 열띠게 주장한 왕권신수설을 그대로 영국에 도입하고자 했다. 여기서 '자유'라 함은, 왕이 의회(신민의 대표)에 좌우되지 않을 자유를 가리키는 것으로, 대헌장 이후 영국 의회의 역사 등은 완전히 무시했다. 재위 22년 동안 의회를 연 횟수는 네 번에 불과했고, 노골적인 전제 정치로 일관했다.

제임스의 편집성은 성장 과정 때문일지도 모르겠다. 한 살 때 스코틀랜드의 왕이 돼 철이 들 때쯤에는 어머니가 영국에서 감금됐다는 사실을 알았다. 동시에 그 어머니는 아버지를 죽인 상대와 세 번째 결혼을 한 경위가 있어 공범을 의심하지 않을 수 없다. 마침내 어머니가 엘리자베스 1세에게 참수당했다는 사실을 알게 된다. 갓난아기였을 때 헤어져 얼굴도 기억나지 않는 어머니에게 애정은 없었다. 오히려 아버지를 죽인 인간이라는 감각에 가깝다. 아버지의 원수인 어머니. 생각해 보면 엘리자베스는 반대로 아버지에게 어머니가 죽임을 당했다. 어머니의 원수인 아버지. 그리고 엘리자베스는 제임스에게 어머니의 원수다. 그 원수에게 건네받은 대국의 왕관……. 어쩐지

그리스 비극 같다.

　피비린내 나는 사건은 제임스가 태어난 직후 이미 시작되고 있었다. 갓난아기인 제임스를 대신해 섭정을 맡은 인물은 3년을 채우지 못하고 정적에게 암살된다. 이어서 다른 사람이 섭정을 맡지만, 이번에도 정적에게 암살당한다. 세 번째 섭정 역시 바로 의문사한다. 여섯 살밖에 안 됐는데 벌써 네 번째 섭정이 붙었다. 섭정을 맡은 이는 모두 제임스의 먼 친척이었는데, 하나같이 자신의 이익을 위해 제임스의 비위를 맞추는 데만 급급했다. 열다섯 살이 된 제임스는 결국 섭정을 처형했다. 그리고 친정을 시작하려던 참이었는데 이번에는 유폐가 기다리고 있었다. 다음 해 탈출에 성공해 적을 처형하고 나서야 마침내 자신의 정치가 가능해졌다.

　이후 20년 이상, 호시탐탐 반란을 일으킬 기회를 엿보는 귀족들을 누르며 겨우겨우 키잡이를 빼앗기지 않고 온 제임스이기에, 정치 수완은 꽤 뛰어나다고 할 수 있다. 하지만 이제까지 몇 번이고 신하에게 호되게 배반당한 경험이 있어서인지 왕의 절대 권력이야말로 국가 안정의 연장선이라는 신념은 마녀가 실존한다는 신념만큼이나 강해서 절대 흔들리지 않았다.

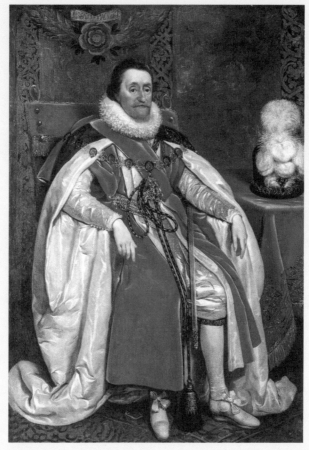

대니얼 메이턴스, 〈잉글랜드 제임스 1세이자 스코틀랜드 제임스 6세〉(1621년)

폭파 미수 사건

영국에는 '가이 포크스 데이'라는 축제가 있어서, 매년 11월 5일이 되면 성대한 불꽃놀이가 열린다. 저녁에 있을 불꽃놀이에 앞서 아이들은 낮 동안 누더기 천으로 만든 인형을 끌고 마을 구석구석을 돌다가 갈기갈기 찢어진 인형을 광장의 화톳불에 태운다.

눈치 빠른 독자는 '블러디 메리'와 마찬가지로 이 축제 뒤편에 어둡고 끔찍한 역사가 있음을 알아차렸을 터다. 그렇다. 가이 포크스는 실존 인물이다.

1605년 의회가 열리기 며칠 전, 의사당을 폭파하려는 음모를 누군가가 밀고했다. 11월 5일 탐색대는 의사당 지하에서 무려 나무통 36개에 가득 찬 2.5톤이나 되는 화약과 옆에서 망을 보던 남자 한 명을 발견했다. 남자는 체포됐고 제임스 앞으로 끌려 나왔다.

이 장면을 19세기의 수채화가 존 길버트가 그림으로 담았다(〈제임스 왕 앞의 가이 포크스〉). 분노한 나머지 왕좌에서 일어선 것일까? 의자 등받이에 오른손을 올리고 평소의 크고 번쩍이는 눈을 더 크게 부릅뜬 제임스가 무릎 꿇은 남자를 째려보고 있다. 포승줄로 묶인 두 손을 등 뒤에서 거칠게 잡아당기는데도 남자의 태도는 오만하기 그지없다. 증언을 기록하는 서기, 창을 든 위병, 모자를 벗은 신하. 모두가

일제히 이 어처구니없는 테러 미수범을 쳐다보고 있다. 만약 밀고가 없었다면 의사당은 완전히 날아가 버렸을지도 모른다. 이 정도 규모의 음모는 전대미문이다.

남자는 기백이 넘쳤다. 왕, 왕태자, 의원들을 폭살할 작정이었다고 깨끗이 인정하면서도 자신의 본명, 동료의 이름은 끝까지 밝히지 않았다. 고문하겠다고 협박해도, 실제로 런던탑에서 고문을 당해도 한동안은 입을 열지 않았다. 하지만 당시의 고문은 그 정도 각오가 있어도 견디기 힘들 만큼 가혹했다. 반죽음 상태가 되어서야 마침내 그는 가이 포크스라는 자신의 본명과 동료 11명의 이름을 토했다. 가톨릭인 그들은 제임스 1세를 폐하고 가톨릭 왕을 옹립할 음모를 꾸미고 있었다.

가이 포크스는 주모자가 아니었는데도 그 의협심과 그가 받은 끔찍한 형 때문에 역사에 이름을 남겼다. 그가 받은 고문은 귀족을 제외한 평민에게만 행하는 본보기식 형벌이었는데, '시내 조리돌림(말이 끄는 나무틀에 태워 처형장으로 보낸다), 교수형(죽기 직전에 중지한다), 척장(剔臟: 살아 있는 채로 내장을 꺼내 본인 눈앞에서 불 속에 던진다), 사지 찢기(목을 자른 후 손발을 자른다)' 같은 가장 잔혹한 것들투성이었다. 가이 포크스는 연일 가해지는 고문으로 이미 죽기 직전 상태였고 결국 교수형에서 절명했다고 한다.

지금까지도 이어지고 있는 이 축제는 폭발을 미연에 방지한 것을

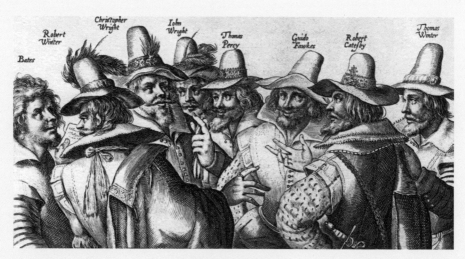

데 파스, 〈화약 음모 공모자들〉(1605)
오른쪽에서 세 번째가 가이 포크스

축하하는 의미에서 시작됐다고 한다. 그렇다고는 하나 영국인들은 아이들이 들뜬 모습으로 가이 포크스 인형을 질질 끌고 다니는 광경을 봐도 아무 느낌이 없는 걸까? 그저 신기할 따름이다.

뒤처리는 아들에게

제임스 1세가 어떤 심한 짓을 했기에 가톨릭은 이토록 그를 미워한 걸까? 엘리자베스의 중용 정책을 뒤집기라도 한 것일까?

그렇지 않다. 제임스 역시 영국의 종교 문제에 개입하는 우를 범하고 싶지 않았다. 대관식이 있고 얼마 후 국교회 중심의 엘리자베스 노선을 답습하겠다고 발표했지만, 이것이 엉뚱한 결과로 이어졌다. 엉뚱한 결과라기보다, 영국의 종교적 안정은 엘리자베스라는 카리스마 있는 여왕 덕분에 간신히 유지되고 있었을 뿐, 수면 아래에서는 여전히 불만이 해소되지 않은 상태였다. 그래서 가톨릭도, 프로테스탄트도, 새 왕에게 제멋대로 과대한 기대를 품고 있었는데, 이것을 배반당했다고 느끼며 증오심을 불태우고 있었던 것이다.

제임스 자신은 프로테스탄트였지만, 왕비는 가톨릭에 가깝고, 어머니 메리 스튜어트는 모두가 아는 대로 독실한 가톨릭 신자였다. 가

톨릭 측은 여기에 기대를 걸고 있었다. 한편 프로테스탄트 측은 엘리자베스가 하지 않았던 가톨릭 추방을 제임스도 할 마음이 없다는 사실을 깨닫고 분개했다. 게다가 프로테스탄트도 분열 상태였다. 급속히 타락한 국교회를 깨끗이 개혁하겠다며 일어선 퓨리턴(청교도)도 프로테스탄트 급진파로서 왕에게 압력을 가했다. 제임스에게는 프로테스탄트를 우대해 주고 싶은 마음도 있었지만, 그들 대부분이 의회파였기에 왕권신수설의 전제주의를 양보하는 듯한 행동은 하고 싶지 않았다.

결국 제임스 왕은 가톨릭으로부터도 프로테스탄트로부터도 미움을 샀고, 또 의회를 경시했기에 신하들의 미움도 샀으며, 마녀사냥을 강화해 민중들로부터도 미움을 받았다. 그러자 이번에는 자기편을 늘릴 심산으로 돈을 뿌려댔는데, 결과적으로 국고가 줄어드는 형국을 초래했다. 그러나 정작 본인은 쉰여덟의 나이에 아무 일도 없었다는 듯 침상에서 생을 마감했다. 뒤처리는 전부 다음 왕인 찰스 1세의 손으로 넘어갔다.

UNITED KINGDOM

메리 스튜어트는 죽기 몇 년 전,
'나의 종말에 나의 시작이 있나니'라는
글을 천에 수놓았다고 한다.
엘리자베스는 현세에서 권력을 휘둘렀지만,
후계자가 없으므로 죽음은 영원한 종말이다.
반대로 감금 중인 메리는 현세에서는
힘이 없지만, 사후에 자신의 아들이
영국의 왕이 돼
손자, 증손자로 이어진다……

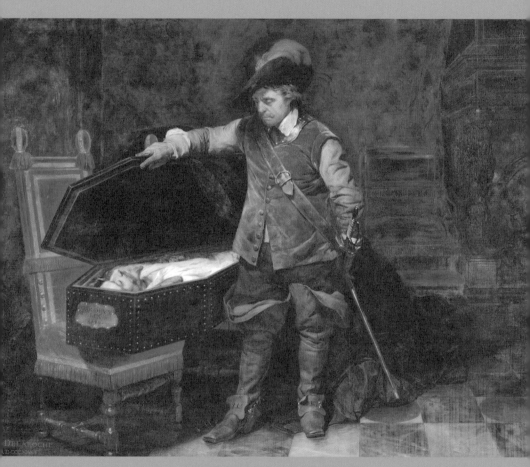

1831년, 유화, 함부르크미술관, 38×45.8cm

제5장

폴 들라로슈,
**찰스 1세의 시신을
보는 크롬웰**

United Kingdom

두 명의 국왕

예감을 소홀히 해선 안 된다. 예감은 마음의 늪에서 샘솟는 기포와 같다. 경종이다. 교양인 루이 16세가 흄이 쓴 《영국사》, 그중에서도 찰스 1세의 실정과 처형을 다룬 부분에 매료돼 여러 번 반복해 읽었다는 이야기는 유명하다. 나도 같은 길을 걷게 되지 않을까……, 루이는 찰스를 반면교사 삼아 혁명군 측과 타협하려고 애썼지만, 나쁜 예감의 근원인 불운을 피하기는 어려웠다(《명화로 읽는 부르봉 역사》 참고).

150년이라는 세월을 넘고 국경을 넘어 이 두 왕에게는 몇 가지 공통점이 있다. 애초에 국왕이 되리라고 생각지 못했던 점, 정치보다 취미에 열심이었던 점, 카리스마가 약했던 점, 시대의 변화를 읽지 못한 점, 선대로부터 부의 유산을 받은 점, 정략결혼 상대인 이국의 왕비 문제를 복잡하게 만든 점 등등.

큰 차이도 있다. 찰스는 처자식을 망명시킨 덕분에 왕비의 목숨을 구할 수 있었고, 왕정복고에서는 아들이 왕위에 올랐다. 루이 16세는 이러한 선택을 하지 않았기에 처자식은 죽임을 당하고 왕정복고는 남동생 차지가 됐다. 그리고 그 결과로 찰스 1세의 왕비 이름은 잊었지만, 루이 16세의 왕비 마리 앙투아네트는 지금까지도 역사 교과서뿐 아니라 여러 곳에서 쉴 새 없이 사람들의 입에 오르내리고 있다.

신붓감 고르기

아버지 제임스가 영국 왕에 오른 것은 찰스가 세 살 때였다. 이후 찰스는 줄곧 영국 궁정에서 자랐다. 여섯 살 많은 우수한 형의 그늘에 가려져 차남 찰스의 존재감은 미미했다. 어린 시절에 앓았던 질병(소아마비라는 설이 있다) 때문에 다리가 살짝 불편한 데다가 몸집이 매우 작고 말랐으며 말을 더듬었다. 누구의 기대도 받지 못하는, 그래서인지 고집이 센 소년이었다고 한다.

열두 살 때 인생의 전환점이 찾아왔다. 왕태자인 형이 티푸스로 급사하자 왕위 따위 관심도 없던 찰스가 후계자라는 햇살 가득한 양지로 끌려 나왔다. 제임스 1세는 차남에게 다시 처음부터 제왕 교육을 시켜 왕권신수설을 주입함과 동시에 왕조의 미래를 맡길 왕태자비를 찾기 시작했다. 하지만 왕자도 공주도 인원에 한계가 있어서 결코 쉽지 않은 게 왕가의 결혼이다. 결국 찰스가 스무 살이 될 때 까지 마땅한 신붓감을 찾지 못했다.

영국을 둘러싼 정치 상황은 엘리자베스 1세 시대 때와 상당히 달라져 있었다. 엘리자베스는 천적 펠리페 2세에 대한 미움 때문에 네덜란드를 지원해 왔는데, 17세기 들어 신흥국 네덜란드가 해양무역으로 황금시대를 맞이하면서 수출업에서 영국의 경쟁 상대로 떠올랐

고 두 나라의 관계는 악화됐다. 반대로 에스파냐와 프랑스는 무익한 전쟁을 끝내고 결속을 다지는 방향으로 발전했다.

한때 적국이었던 나라와 우호를 맺기 위해서는 혼인 정책이 제일이다. 우선 에스파냐에 타진(펠리페 4세의 여동생)했지만 불발됐고 다음으로 프랑스와의 교섭에 들어갔는데, 이번엔 다행히 이어졌다. 신붓감은 부르봉 왕조의 시조 앙리 4세와 왕비 마리 드 메디시스(이탈리아의 대부호 메디치가 출신)의 막내딸 헨리에타 마리아다. 그녀의 오빠는 훗날의 루이 13세이고 언니는 펠리페 4세의 첫 번째 왕비다. 따라서 (여기서부터가 복잡해지는데) 헨리에타는 훗날의 태양왕 루이 14세의 고모가 된다. 또 언니가 낳은 딸이 루이 14세의 왕비가 되었으므로(사촌 간 혼인), 헨리에타는 루이 15세의 고조 숙모인 셈이다.

찰스와 헨리에타는 약혼 다음 해에 결혼식을 올리기로 했는데, 제임스 1세가 결혼식 직전에 병사하여, 1625년, 스물다섯 살의 새 왕은 찰스 1세로 즉위했다. 그리고 몇 개월 뒤 열다섯 살의 이국의 신부를 궁정으로 맞이했다.

의아하게 생각하는 사람도 있을 것이다.

영국은 국교회 중심의 프로테스탄트 국가인데 왜 가톨릭 국가의 공주를 왕비로 맞이했을까?

이 문제에 관해서는 프랑스 측도 의견 일치를 보지 못했는데, 앙리 4세 자체가 '변덕쟁이 앙리'라는 별명이 붙을 정도로 개종을 반복했

던 왕이다. 원래는 프로테스탄트지만, 지금은 프랑스의 평정을 위해 표면상 가톨릭을 표방하고 있는 것으로 보였다(그래서 훗날 가톨릭파에게 암살당한다). 그러니 가톨릭 국가 스코틀랜드 출신인 찰스를 의심하는 사람이 있어도 이상하지 않다. 그렇다고는 하나 두 왕 모두 국민 다수파를 존중하는 길을 선택했기에 그런 의미에서는 프랑스는 가톨릭 국가, 영국은 프로테스탄트 국가였다.

헨리에타는 이탈리아 출신 어머니의 영향으로 뼛속까지 가톨릭이었다. 결혼 이야기가 오가는 단계에서 이미 다음과 같은 요구를 했고 합의도 얻었다. 즉 헨리에타의 가톨릭 신앙은 무엇의 방해도 받아서는 안 되며, 그녀를 위해 궁전 안에 특별 예배당을 세우고 미사(가톨릭의 전례)를 드릴 수 있도록 허락한다는 내용이었다.

재정적(그녀의 지참금은 막대했다)으로나 정치적으로는 좋았을지 몰라도 종교적으로 봤을 때 이 결혼은 불리한 수였기에 왕의 인기에도 그림자를 드리웠다. 기가 센 헨리에타는 영국을 다시금 가톨릭화하는 일이 자신의 사명이라고 생각했고, 이러한 의지를 숨기지 않아서 주위의 화를 돋우었다. 일류 국가에서 왔다는 오만함 때문에 언제까지고 영어를 배우지 않는 태도도 빈축을 샀으며, 혁명 중에는 바티칸과 프랑스에 군사 원조를 한 탓에 증오의 대상이 됐다.

하지만 부부 사이는 의외로 원만해서 아홉 명의 자녀를 출산했다.

의회와의 대립

왕 부부를 연결하는 고리는 미의식이었는지도 모른다. 헨리에타는 궁정 구석구석을 화려하고 우아한 프랑스풍으로 바꿨고, 찰스 또한 예술 후원에 돈을 아끼지 않았다. 연간 30편 가까운 궁정 연극을 상연하며 셰익스피어의 뒤를 잇는 작가들을 지원했다. 미술에서는 플랑드르의 루벤스에게 화이트홀궁전 내 뱅퀴팅하우스의 천장화를 맡겼고, 이탈리아의 베르니니에게는 자신의 흉상(소실돼 지금은 현존하지 않는다)을 의뢰했다.

하지만 이러한 단발성 제작 의뢰보다는, 삼고초려 끝에 플랑드르에서 반 다이크를 초빙해 수석 궁정 화가로 삼은 일이 오히려 최대의 공적일 것이다. 미술 후진국에 당당하게 등장한 젊고 아름다운 반 다이크는 초상화에 지금껏 없었던 스토리성과 뉘앙스를 가미해 영국 회화에 결정적 영향을 미쳤다. 〈찰스 1세 삼중 초상〉은 앞에서 말한 베르니니의 조각을 위해 그린 밑그림인데, 밑그림이라고는 하나 반 다이크가 예술의 도시 로마 애호가들의 눈을 의식해 열정을 쏟았다는 것을 알 수 있다. 의상의 질감, 미묘한 색채 톤, 손의 표정, 무엇보다 찰스라는 왕의 타고 난 권위, 우울한 예술가 기질이 반 다이크의 그림을 통해 전해진다. 크게 미화했다 치더라도 반 다이크가 없는 찰

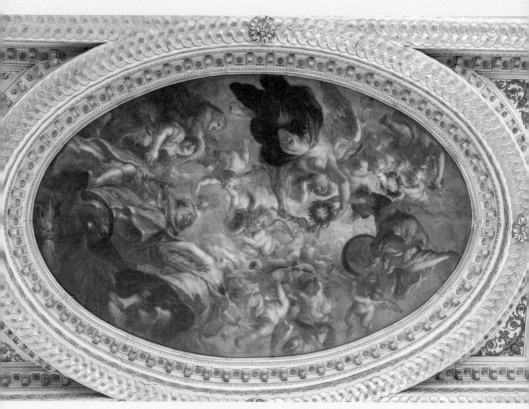

루벤스가 그린 뱅퀴팅하우스의 천장화

스의 초상화란 없다고 해도 과언이 아니다.

　재미있는 사실은 이러한 주종 관계를 같은 시기의 에스파냐에서도 볼 수 있다는 점이다. 반 다이크와 같은 해에 태어난 벨라스케스는, 정치적 무능함에서는 찰스와 막상막하지만 심미안만은 예리했던 펠리페 4세 밑에서 궁중 화가로 일하면서, 그 천재적 화필로 쇠퇴기의 에스파냐 합스부르크 궁정을 담아 후세에 남겼다. 참고로 찰스 1세 처형 후 영국 혁명 정부는 찰스의 훌륭한 미술 컬렉션 대부분을 매각했는데, 이 이탈리아 회화의 걸작 등을 구입한 사람이 펠리페 4세였다(반 다이크의 최고 걸작 〈사냥터의 찰스 1세〉는 프랑스에 낙찰됐다).

　그건 그렇고, 신은 찰스 1세 궁정의 도가 지나친 사치 행각에 분노했던 걸까? 통치 10년이 지날 무렵부터 악천후, 흉작, 폭동이 빈발했다. 국고 감소를 걱정한 신하들은 수차례 의회 개최를 진언했다. 사실은 즉위 3년째 되던 해에 찰스는 마지못해 딱 한 번 의회를 연 적이 있었다. 그러나 부왕의 가르침을 받들어 왕권신수설을 굳게 신봉하고 있었던 찰스는 의원이 권력 남용에 관해 간언하자 기다렸다는 듯이 화를 내며 의회를 즉시 해산하고 지도자를 체포했다.

　영국 의회의 역사는 13세기 말까지 거슬러 올라갈 만큼 길다. 의회에는 고위 성직자와 귀족, 각 주의 기사와 시민 대표가 참가하는데, 시민 계급 세력이 커짐에 따라 '의회 승낙 없이 왕은 조세를 징수할 수 없다'는 원칙이 생겨 절대 왕권과의 충돌이 끊이지 않았다. 제

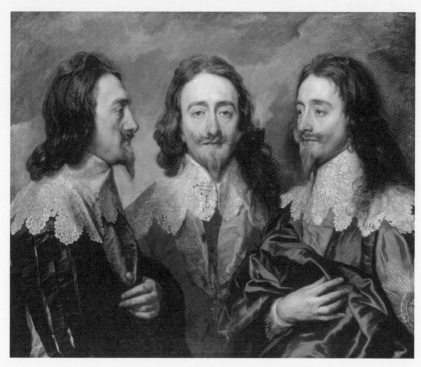

반 다이크, 〈찰스 1세 삼중 초상〉(1635~1636년)

임스 1세는 22년의 통치 기간 중 네 번밖에 의회를 소집하지 않았고 (엘리자베스 1세는 중요 법안을 반드시 의회와 상의했다), 찰스에 이르러서는 의회의 문을 아예 걸어 잠가버리고 만다. 필요한 돈은 의회의 승낙을 얻지 않아도 되는 곳에서 과세하거나, 특권 상인에게 독점권 등을 파는 식으로 충당했다. 반 다이크가 그린 쓸쓸한 표정의 이미지와 달리 찰스는 강압적이고 완고한 고집쟁이였던 셈이다.

빈틈은 생각지 못한 곳에서 생기는 법이다. 교회세로 수입을 늘리고자 고향인 스코틀랜드에 영국 국교회를 강제했는데, 이 일이 화가 돼 지금껏 없었던 대규모 폭동으로 번졌다. 진압을 해야 하는데 군자금이 부족했다. 어쩔 수 없이 찰스는 두 번째 의회를 소집했다. 11년씩이나 바람맞아온 의원들은 당연히 지출을 꺼렸다. 더 이상 왕의 전제를 허용할 수 없다고 주장하는 의원들과 누구에게도 권리를 방해받지 않겠다고 버티는 왕 사이의 분규가 장기간 계속되는 사이 이번에는 아일랜드에서도 폭동이 발생했다. "누구 탓인가? 횡포를 일삼는 왕과 사치스러운 가톨릭 왕비 탓이다"라는 국민의 목소리가 날로 거세졌다.

1642년, 결국 국왕파와 의원파의 교섭은 결렬됐고 내란이 발생했다. 혁명이었다.

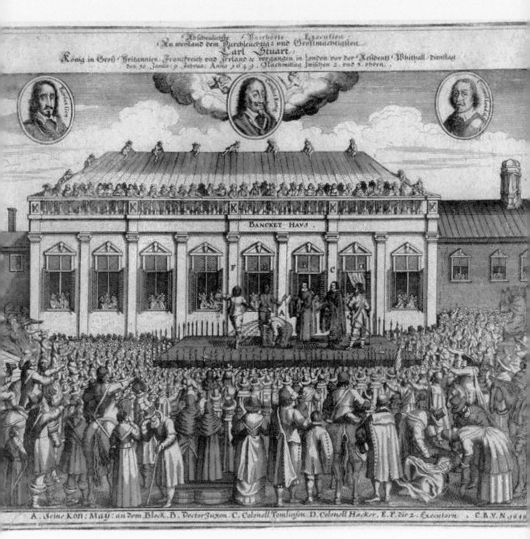

찰스 1세 참수 장면을 그린 동판화

청교도 혁명

앞 장에서도 다뤘듯이 퓨리턴이란 철저한 종교개혁을 강행하고자 했던 영국의 칼뱅파를 가리키는데, 스스로를 순결하다고 여기며 부패한 국교회를 순결하게 정화하는 것을 목표로 했다. 청교도가 이 시기 의회파의 중심 세력이었기 때문에 1642년부터 왕정복고 해인 1660년까지를 '청교도 혁명'이라고 부른다. 프랑스 혁명과 같은 시민 혁명이다.

무력 충돌은 5년간 간헐적으로 이어졌다. 처음에는 국왕파가 유리했지만, 혁명파 지도자로 선출된 올리버 크롬웰[젠트리(대지주) 계급 출신. 케임브리지대학에서 수학한 뒤 하원 의원이 됐다. 반 다이크·벨라스케스와 같은 해인 1599년에 태어났다]이 열혈 청교도 신자를 모은 '철기대(鐵騎隊)'를 이끌고 마치 신 내린 듯 진군하는 사이 서서히 형세가 역전되더니 1648년에 왕이 체포되면서 내란은 끝이 났다. 이후 의회는 찰스 1세를 재판에 넘겨 '전제, 반역, 살인, 국가 배신'의 죄로 사형 판결을 내렸다. 참수는 뱅퀴팅하우스 앞에 설치된 처형대에서 시행됐기에 왕이 마지막으로 본 풍경은 앞에서 기술한 루벤스의 천장화였다는 전설이 남아 있다.

가혹한 세금에 허덕이던 민중은 왕이 나쁘다는 말에 맞장구를 치

며 막연히 동조해 왔지만(글을 아는 사람의 비율이 매우 낮았던 시대다), 막상 왕이 재판에 회부돼 목이 잘리는 광경을 눈앞에서 목격하자 기겁하며 공포에 휩싸였다. 신과 동격인 국왕을 죽이다니! 이 순간 찰스 1세는 순교자가 됐다. 사람들은 처형대로 몰려와 흐르는 왕의 피를 천에 적시고 성물로 간직했다.

이러한 일련의 흐름을 바탕으로 19세기 프랑스의 역사 화가 들라로슈가 왕과 혁명가의 관계를 캔버스에 담았다. 〈찰스 1세의 시신을 보는 크롬웰〉이 바로 그것이다. 관에 누워 있는 찰스 특유의 수염, 베인 목에 남아 있는 생생한 피의 흔적, 검소한 옷으로 몸을 감싼 크롬웰의 복잡하기 이를 데 없는 표정……. 찰스 1세는 전제 군주에서 순교자가 되었다가 현재는 또다시 전제 군주라는 평가가 일반적인 듯하다. 한편 크롬웰은 신이 내려준 장군에서 왕 살해자로, 공화제 수립자(지금도 영국 국회의사당 앞에는 검과 성서를 든 크롬웰의 동상이 서 있다)에서 독재자로 전락했고, 나아가 청교도 혁명의 한복판에서 아일랜드를 유린한 남자이기도 하다. 아일랜드인의 토지를 빼앗아 영국인 개척자에게 주고 무자비하게 약탈했다. 이것이 지금도 계속되고 있는 북아일랜드 분쟁의 원흉이다. 크롬웰에 대한 평가가 여전히 명확하지 않은 까닭이기도 하다.

이야기를 다시 되돌리자.

왕을 죽이고 영국은 공화제를 선언한다. 이후 크롬웰은 '호국경'이

라는 이름으로 실질적인 절대 권력자가 돼 나라 전체의 청교도화에 착수했다. 연극도 없고 눈으로 즐길 거리도 없고 오락도 없는 숨 막히게 진지한 세계였다. 사람들이 질릴 만도 했다. '물이 너무 맑으면 물고기 살지 못하고 원래의 탁한 물을 그리워한다'는 일본 에도시대에 유행한 단가(短歌) 속 가사 같은 상황이 벌어진 것이다.

크롬웰의 천하는 10년을 채우지 못할 만큼 짧았다. 그는 대중의 반감이 거세질 무렵 독감으로 어이없이 세상을 떴다. 아들인 리처드가 뒤를 이었지만, 왕조도 아니었던 그는 예상대로 눈 깜짝할 새에 왕좌에서 쫓겨나 망명했다. 하지만 예상과 달리 무려 여든다섯의 나이까지 장수했다.

가혹한 세금에 허덕이던 민중은
왕이 나쁘다는 말에
맞장구를 치며 막연히 동조해 왔지만,
막상 왕이 재판에 회부돼 목이 잘리는 광경을
눈앞에서 목격하자 공포에 휩싸였다.
신과 동격인 국왕을 죽이다니!
이 순간 찰스 1세는 순교자가 됐다.
사람들은 처형대로 몰려와 흐르는 왕의 피를
천에 적시고 성물로 간직했다.

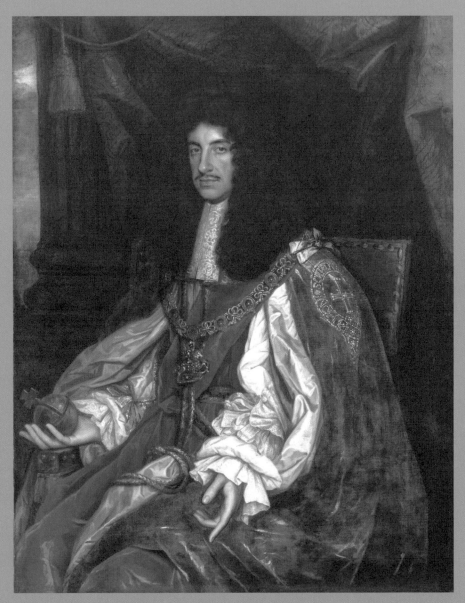

1660~1665년경, 유화, 내셔널포트레이트갤러리, 126.4×101cm

제6장

존 마이클 라이트,
찰스 2세

United Kingdom

유쾌한 왕

1660년, 의회가 왕정복고를 결의했다. 만세!

청교도가 강요하는 순결하고 무미건조한 생활 때문에 질식 직전이었던 국민은 스튜어트가 적자의 개선을 열렬히 환호하며 찰스 2세 즉위를 성대하게 축하했다. 《일기》로 유명한 새뮤얼 피프스[훗날 해군 대사(그가 1660년에서 1669년까지 약 10년간 쓴 일기는 당대 실상을 연구하는 소중한 자료로 꼽힌다-옮긴이)]는 이 대관 행렬의 호화찬란함을 '사람도 말도 금과 은으로 치장해 눈이 부실 정도였다'라고 묘사했다.

서른 살의 새 왕은 화려하고 놀기 좋아하기로 유명했는데, 망명 중에도 각국 궁정에서 돈을 빌려 치장하고 미녀와 미식 쫓기에 여념이 없었다. 그러나 찰스 2세로서는 열여섯 살부터 시작된 길고 긴 망명 생활 내내 경제적 궁핍과 고생에 시달렸던 터라, 왕좌를 손에 넣자 "맘껏 즐기자"라며 의욕에 불탔다. 크롬웰이 금한 연극 극장과 각종 유흥을 신속히 부활시키는 등 나라에 활기를 불어넣었다. 이런 그를 국민은 '유쾌한 왕'이라고 불렀다.

즉위하고 얼마 되지 않았을 무렵 그린 〈찰스 2세〉 초상화는 궁정 화가 존 라이트가 화필을 잡았다. 오른손에 보석을 들고 당시 유행하던 숱 많은 가발을 쓴 찰스 2세의 목에는 최고 권위인 가터 훈장

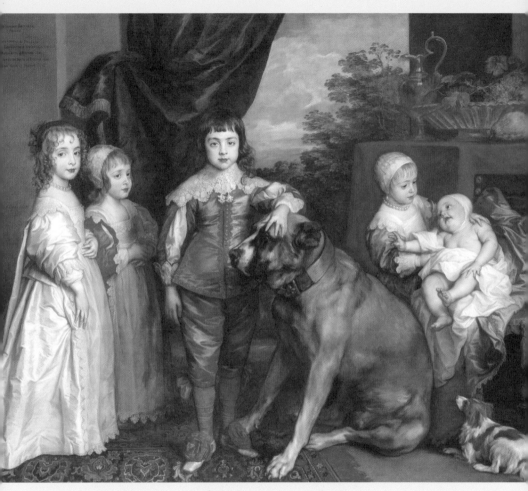

반 다이크, 〈찰스 1세의 아이들〉(1637년)
왼쪽에서 세 번째가 훗날의 찰스 2세,
왼쪽에서 두 번째에 소녀 복장을 입고 있는 아이가 남동생으로 훗날의 제임스 2세

이 달려 있다. 본래 기사단에 수여하는 훈장이라서 훈장에는 창을 들고 말을 탄 기사상이 달려 있다. 파란 망토의 어깨 근처에 무수한 진주가 박힌 자수가 보이는데, 이 또한 가터 기사단의 문장으로 십자가 주위를 'Honi soit qui maly pense(악한 생각을 하는 자에게 치욕 있으라)'라는 문구가 감싸고 있다.

유쾌한 찰스는 어렸을 때와 마찬가지로 눈썹이 또렷했다. 이 작품은 공식 초상화라서 그저 성실해 보일 뿐이지만, 평소에는 눈에 장난기가 가득했다고 한다. 두꺼운 아랫입술과 완벽한 코, 그리고 앞에서 언급한 화려한 여성 편력만 놓고 보면 부친을 뛰어넘는 격세 유전으로, 외할아버지 앙리 4세와 꼭 닮았다고 해도 과언이 아니다(앙리가 30대일 때 그려진 초상화인 장라벨의 〈나바라의 왕 헨리 3세〉와 비교해 보기 바란다). 프로테스탄트에서 가톨릭, 가톨릭에서 프로테스탄트, 최종적으로는 가톨릭을 자칭해 '변덕쟁이 앙리'라고 불렸던 앙리 4세는 종교 뒤집기 기술로 국내 평정에 힘쓴 점과 평생 여복이 많아 주위에 여자가 끊이지 않았던 점 때문에 프랑스에서는 지금까지도 역대 왕 중 인기 1, 2위를 다투는 왕이다.

공교롭게도 영국은 프랑스와 달리 여복이 많은 사람을 높게 평가하는 전통은 없지만, 찰스 2세도 통치 초반에는 꽤 인기가 높았다. 만약 죽기 직전에 발생한 충격적인 일이 없었다면(이 사건은 나중에 밝히겠다) 지금도 사랑받고 있지 않을까? 왕이 풍기는 분위기에서는 영국

장라벨, 〈나바라의 왕 헨리 3세〉(1584년)
후에 프랑스의 앙리 4세

보다 오히려 프랑스 쪽 핏줄이 더 진하게 느껴졌는데, 소년 시절부터 청년기에 걸쳐 각지를 전전한 망명 생활 동안 어머니가 태어난 프랑스에서 생활한 기간이 길었기 때문이기도 하다. 마침 사촌인 루이 14세가 다스리던 시절이었다. 아직 섭정 통치 시절이었고 베르사유 궁전이 건축되기 전이었지만, 프랑스의 화려함과 군주의 강한 권력을 동경하게 됐다.

그러나 프랑스를 똑같이 따라 해야겠다고 생각할 만큼 어리석지는 않았다. 그는 왕이 되고서 가장 먼저 자신이 복수할 마음이 없음을 적극적으로 알렸다. 부왕 처형에 직접 관여한 주모자들을 사형에 처하고, 크롬웰의 무덤을 파헤쳐 시신을 여덟 조각으로 찢은 후 부패한 목을 잘라 쇠바퀴를 끼우고 창을 꽂아 런던교에 내걸었지만, 시대성을 고려할 때 이 정도는 그리 대단한 일도 아니었다. 오히려 이 이상 처벌 범위를 확대하지 않은 점을 칭찬받았다. 일반 청교도에 대해서는 국왕에게 충성을 맹세하는 한 문제로 삼지 않았고, 황폐해진 국교회를 재건했으며, 의회와의 대립도 힘써 피했다. 나라 번영이 최우선이었다.

엘리자베스 1세만큼은 아니지만, 찰스 2세도 운이 좋았다. 해외 무역에서 얻는 수익은 만족스러웠고, 정략결혼 상대인 포르투갈 왕녀는 거액의 지참금과 홍차, 또 인도의 봄베이(지금의 뭄바이) 영유권까지 영국에 선사했다(이것이 훗날 인도 지배로 이어진다). 런던 페스트 재앙(추

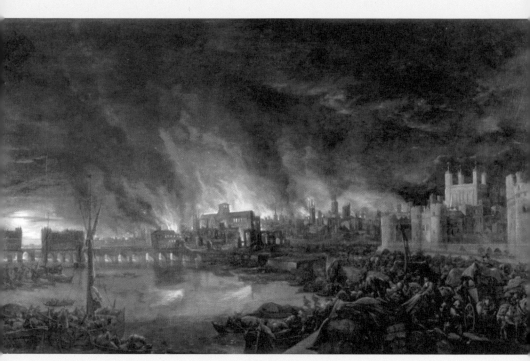

작가 미상, 〈런던 대화재〉(1675년)

정 사망자 7만 명)과 다음 해인 1666년, 잇따라 발생한 런던 대화재(옛 시가지의 5분의 4가 소실)를 어떻게든 극복할 수 있었던 것은 이러한 모든 재앙이 체제 군히기를 마친 후에 발생했기 때문이다. 게다가 런던에 발생한 대화재는 아직 완전히 박멸하지 못했던 페스트균을 불태웠고, 위험한 목재 가옥과 좁은 도로를 없애서 석조 건축물로 도시를 개조하는 기회가 되기도 했다.

참고로 당시의 소화 방법이라고 해 봤자 가옥을 무너뜨려 불이 번지는 못하도록 막는 방법밖에 없었다. 찰스 2세는 몸소 얼굴을 그을려가면서까지 파괴 전선에서 분투했다고 전해진다.

왕의 비밀

찰스 2세는 통치하는 사반세기 동안 많은 애첩을 통해 50명 가까운 자녀를 낳았다(이 중에는 고 다이애나 왕세자비의 선조도 있다). 하지만 정비와의 사이에서는 끝까지 한 명의 아이도 태어나지 않았다. 유럽 왕실은 어느 왕실이 됐든 정비가 낳은 아이에게만 왕위 계승권이 있다. 필연적으로 다음 왕위는 찰스의 남동생 제임스에게로 넘어가는 게 확실했다.

그런데 문제는 제임스가 가톨릭을 공언하고 있었다는 점이다. 종교 분쟁에 다시 불이 붙을 수도 있었다. 청교도 혁명에 질린 영국은 비교적 신앙에 관용적인 정책을 펴 왔는데, 일부러 또다시 갈등의 불씨를 남길 필요가 있을까? 그래서 의회에서는 제임스의 왕위 계승권 박탈법을 협의했지만, 결국 부결됐다.

제임스가 가톨릭이라는 사실이 밝혀지자 찰스 2세에게도 의심의 눈초리가 쏠리기 시작했다. 그는 줄곧 친프랑스 노선을 취하고 가톨릭 국가인 프랑스와 결속하면서 프로테스탄트 국가인 네덜란드와는 전쟁을 일으켰다(게다가 패전해 국고를 탕진했다). 말년에는 의회도 소집하지 않게 됐다. 설마 유쾌한 왕도 가톨릭으로 기운 걸까? 조부 앙리 4세처럼 변덕을 부리는 건 아닐까?

의심만 하고 있을 때가 아니었다.

찰스 2세는 1685년 2월, 54세에 심장 발작을 일으켰을 때 병상에서 국교회가 아닌 가톨릭 신부를 불러 병자성사를 받고 숨을 거뒀다. 시기는 분명하지 않지만, 진작에 가톨릭으로 개종했던 것이 분명하다. 조부 앙리 4세가 마음은 프로테스탄트지만 표면적으로는 가톨릭을 관철한 것과 반대로 마음은 어머니와 같은 가톨릭이면서 표면적으로는 프로테스탄트인 척하며 국민을 배신한 셈이다.

이 충격적인 일이 일어난 지 얼마 후인 같은 해 4월, 남동생 제임스 2세가 등극했다. 그는 형만큼 신중하지 못해서 영국의 가톨릭화

라는 야망을 노골적으로 드러내며 아버지 찰스 1세 못지않은 전제
정치를 펼쳤다.

명예혁명

혁명이란 국가와 사회 시스템을 드라마틱하게 바꾸는 투쟁이기에 피
를 흘리지 않는 편이 이상하다. 그런데 1688년의 명예혁명에서는 한
명의 사망자도 없이 끝났다. 여기에 '명예'가 있다고 여겨져 붙여진
이름이다.

그러나 실제로는 타국에 시집 보낸 딸이 남편과 함께 군사를 일으
켜 친부인 왕을 쫓아내고 새로이 왕관을 쓴 사건이라서 과연 이 부분
에 '명예'가 있는지 석연치 않지만, 경과는 다음과 같다.

제임스 2세가 왕좌에 앉고 채 3년이 되지 않았을 무렵 왕의 국민
적 인기는 거의 바닥이었고 의회 대부분을 가톨릭 왕 추방파가 차지
하고 있었다. 의회는 제임스의 장녀이자 프로테스탄트인 메리를 대
항마로 지명했다(부모·형제지간에 신앙이 다른 경우는 흔했다). 그녀는 네덜
란드 총독 빌럼 3세의 비가 되어 있었다. 가계도를 보면 알겠지만, 부
부는 사촌지간이다. 즉 빌럼은 찰스 1세의 장녀(찰스 2세의 여동생이자

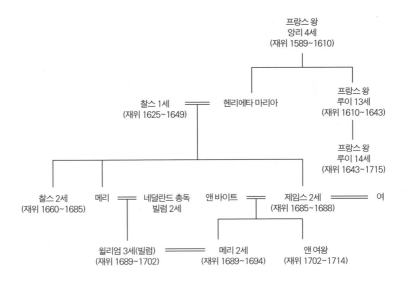

프랑스 왕
앙리 4세
(재위 1589~1610)

찰스 1세 ━━━ 헨리에타 마리아 프랑스 왕
(재위 1625~1649) 루이 13세
 (재위 1610~1643)

프랑스 왕
루이 14세
(재위 1643~1715)

찰스 2세 메리 ━━ 네덜란드 총독 앤 바이트 ━━ 제임스 2세 ━━━ 여
(재위 1660~1685) 빌럼 2세 (재위 1685~1688)

윌리엄 3세(빌럼) ━━━ 메리 2세 앤 여왕
(재위 1689~1702) (재위 1689~1694) (재위 1702~1714)

제임스 2세의 누나)가 낳은 아들이다.

왕족은 왜 근친혼을 할까? 예측 불허의 사태에 대비하기 위해서인데, 이때도 근친혼의 의도가 시의적절하게 작동했다. 네덜란드 총독 부부이긴 하나, 결국 두 사람 모두 스튜어트 일족이라는 사실에는 변함이 없었기 때문에 국민적 동의를 얻기도 쉬웠다.

영국 의회의 찬성 아래 네덜란드에서 5만의 군사를 태운 군함이 줄지어 항구에 도착하자, 분명 제임스 편이었던 친척과 귀족들은 속속 배반했고 왕은 싸워보지도 못하고 망명길에 올랐다. 이후 그에게 남겨진 생은 10년 정도에 불과했는데, 프랑스에서 조카 빌럼의 암살

지령을 내리는 등 권토중래를 꾀했지만, 시운이 없었는지 일이 잘 풀리지 않아 영국의 마지막 가톨릭 왕이자 명예혁명의 불명예스러운 왕으로서 역사에 이름을 남겼다. 〈찰스 1세의 아이들〉 중 소녀 복장을 한 어린 시절을 보니 만감이 교차한다.

이렇게 딸 메리는 메리 2세, 그녀의 남편 빌럼은 윌리엄 3세가 돼 영국 사상 최초의 공동 통치가 시작됐다. 이미 의회 주도하에 이루어진 즉위였기에 '권리장전'에는 둘 다 저항 없이(라고 말하고 싶지만, 권력이 제한되는데 심리적 저항이 없었을 리 없다) 서명했다. 국왕의 자의적 법 정지를 금하고, 모든 중요 법안은 의회의 승인이 필요하며, 가톨릭은 왕위 계승권이 없다는 내용이었다. 영국은 절대 왕정을 부정하면서도 국왕을 섬기고, 공화제를 부정하면서도 인민의 권리를 인정한 셈이다. 아무래도 영국인은 계급 제도를 좋아하는 모양이다.

공동 통치 시대에는 다시금 네덜란드와 밀월 관계가 시작돼 반프 랑스 색이 선명해졌다. 메리 2세는 즉위 5년 후 자녀를 낳지 못한 채 병사했고, 그 후 8년 동안 윌리엄 3세의 인기 없는 단독 통치가 계속 되다가 기묘한 사고사로 끝이 났다(타고 있던 말이 두더지 구멍에 빠져 넘어 져서). 이미 18세기의 막은 올라가 있었다. 1702년, 이번에는 앤 여왕 의 통치다.

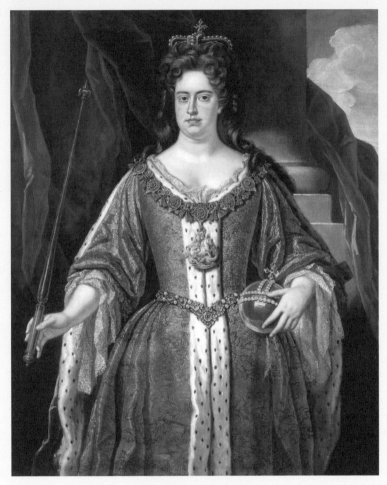

존 클로스터만, 〈앤 여왕〉(1702년)

왕위는 스트레스?

앤은 메리 2세의 여동생이다. 프로테스탄트인 덴마크 왕자와 결혼했지만, 언니에게 아이가 생길 기미가 보이지 않자 일찍부터 부부가 영국에 돌아와 있었다. 앤은 차기 여왕으로서 극심한 스트레스에 시달렸는데, 특히 왕위 계승자를 낳아야 한다는 스트레스가 심했다.

서른일곱의 나이로 즉위할 때까지 앤은 이미 17번인가 18번 임신을 했다고 전해진다(상상 임신도 했던 모양으로 정확한 횟수는 불분명하다). 유산, 사산 또는 요절이 매번 반복되다가 딱 한 명 유아기를 넘긴 아들이 있었는데 역시나 열 살까지밖에 살지 못했다. 이 정도 횟수라면 분명 숨겨진 병이 있었을 가능성이 높다(유전성 포르피린증이었다는 설이 있다). 사이가 좋았던 부군의 머리도 썩 좋지 않았다고 하니 그녀 탓만 하기도 어렵다.

젊은 시절에는 스포츠 만능이었던 앤도 스트레스가 쌓이면서 알코올을 의지하게 됐다. 앤이 알코올 의존증이었다는 사실은 분명하며 나중에 '브랜디 할머니'라는 별명이 붙기도 했다. 폭식도 되풀이했던 걸까? 대관식에 나타난 앤은 비만과 통풍으로 걷기조차 힘겨워 수레를 탄 채 행진했고 대관식 내내 의자에 앉아 있었다. 만년에는 바퀴 달린 의자에서 생활했으며 당연히 오래 살지 못하고 23년 후에

병사했다. 키가 작고 고도 비만이라 관이 정사각형이었다는 소문이 돌 정도였다. 이 정도니 국민의 존경과 사랑을 받았을 리 없다.

그래도 앤 시대에는 향후 영국에 큰 영향을 미치는 중요한 사건이 몇 가지 있었다.

첫 번째는 그녀의 통치 기간과 완전히 겹치는 에스파냐 계승 전쟁 (1701~1714년)이다. 이 전쟁은 에스파냐 합스부르크가가 혈족 결혼을 반복한 나머지 카를로스 2세에 이르러 대가 끊기자《명화로 읽는 합스부르크 역사》참고), 열강 각국이 에스파냐를 서로 뺏으려고 벌인 국제 전쟁이다. 그중에서도 영국과 프랑스는 신대륙에서도 격전을 벌였는데, 식민지에서 싸운 이들 전투를 '앤 여왕 전쟁'이라고 부르기도 한다. 결과는 프랑스의 승리로 끝났다. 그래서 루이 14세의 손자가 에스파냐 왕위를 손에 넣게 되는데, 승인 조건을 내건 영국도 프랑스와 에스파냐로부터 많은 해외 영토를 얻었다. 전쟁에서 저도 실리를 챙기는 영국의 뛰어난 외교 실력을 엿볼 수 있는 대목으로, 이 점은 미국 독립 전쟁에서도 목격된다.

두 번째는 스코틀랜드와의 합병이다. 이전부터 통치 중이던 아일랜드를 합해 그레이트브리튼 왕국이 됐다. 훗날의 대영제국으로 발전하는 첫걸음을 뗀 셈이다.

세 번째는 장기간 이어진 전쟁을 계기로 주전파 휘그와 평화파 토리의 양대 정당제가 극명해진 것(앤은 처음에는 휘그, 나중에는 토리 지지로

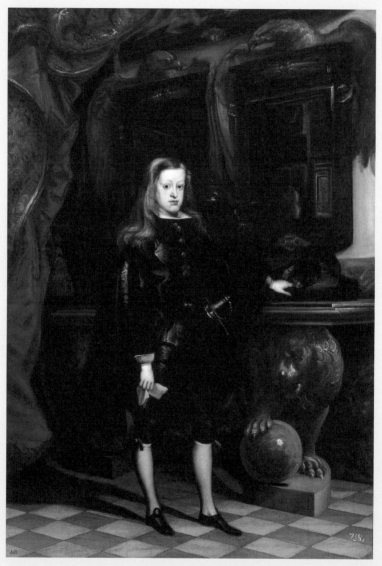

후안 카레뇨 데 미란다, 〈카를로스 2세〉(1673년)

입장을 바꾼다)이다. 후에 휘그는 자유당(글래드스턴과 로이드 조지), 토리는 보수당(처칠과 대처)으로 이어졌다.

가장 중요한 것은 왕조 문제인데, 앤이 아이를 낳지 못하고 죽었기 때문에 여기서 스튜어트 가문은 단절됐다.

왕정복고로부터 50여 년, 4대에 걸쳐 다섯 명의 군주가 어지러울 만큼 빠르게 교체를 거듭한 시간이었다. 같은 기간 프랑스에서는 루이 14세가 마치 태양처럼 쭉 홀로 군림하고 있던 터라 국민은 질릴 대로 질린 상태였다. 너무 짧아도 폐해가 생기고, 너무 길어도 폐해가 생긴다. 그렇다면 과연 어느 쪽이 그나마 견디기 쉬울까?

제3부

하노버가

하노버 가계도

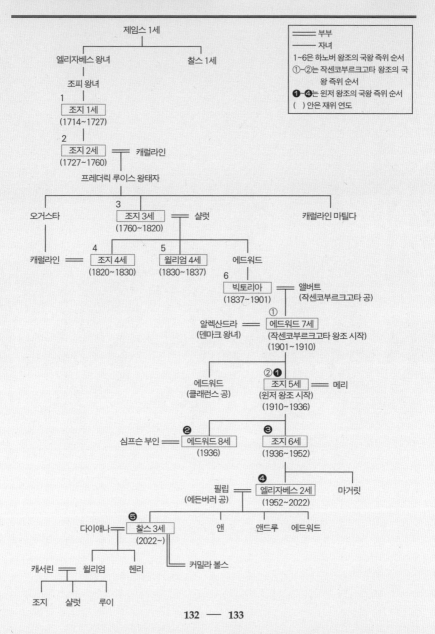

범례
- ═══ 부부
- ─── 자녀
- 1~6은 하노버 왕조의 국왕 즉위 순서
- ①~②는 작센코부르크고타 왕조의 국왕 즉위 순서
- ❶~❹는 윈저 왕조의 국왕 즉위 순서
- () 안은 재위 연도

제임스 1세

엘리자베스 왕녀 — 찰스 1세

조피 왕녀

1 조지 1세 (1714~1727)

2 조지 2세 (1727~1760) ═ 캐럴라인

프레더릭 루이스 왕태자

오거스타 — 3 조지 3세 (1760~1820) ═ 샬럿 — 캐럴라인 마틸다

캐럴라인 ═ 4 조지 4세 (1820~1830) / 5 윌리엄 4세 (1830~1837) / 에드워드

6 빅토리아 (1837~1901) ═ 앨버트 (작센코부르크고타 공)

알렉산드라 (덴마크 왕녀) ═ ① 에드워드 7세 (작센코부르크고타 왕조 시작) (1901~1910)

에드워드 (클래런스 공) / ②❶ 조지 5세 (윈저 왕조 시작) (1910~1936) ═ 메리

심프슨 부인 ═ ❷ 에드워드 8세 (1936) / ❸ 조지 6세 (1936~1952)

필립 (에든버러 공) ═ ❹ 엘리자베스 2세 (1952~2022) / 마거릿

다이애나 ═ ❺ 찰스 3세 (2022~) ═ 커밀라 볼스 / 앤 / 앤드루 / 에드워드

캐서린 ═ 윌리엄 / 헨리

조지 / 샬럿 / 루이

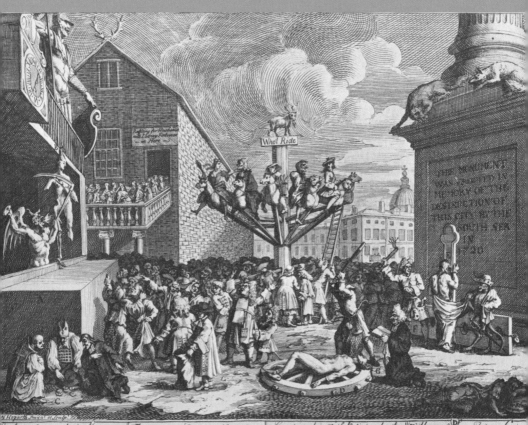

1721년, 동판화, 로열컬렉션, 26.2×33.8cm

제7장

윌리엄 호가스,
남해 거품 사건

United Kingdom

비호감이 왔다

여왕이 신분이 낮은 자와 혼인하는 것(귀천 상혼)을 금하고, 최선을 다해 타국의 왕족과 결혼시키려는 노력은 왕국 유지라는 면에서 볼 때 이치에 합당하다. 왜냐하면 왕족 사이에서 태어난 아이는 계승자가 부족할 때 중요한 보결 후보가 되기 때문이다. 여왕이 귀천 상혼했다면 이러기가 쉽지 않다. 국민이 동의하지 않기 때문이다. 이것이 당시 신분 사회의 규정이었다.

이러한 연유로 앤 여왕을 끝으로 스튜어트 왕조는 종언을 고했지만, 촘촘히 쳐 둔 안전망이 작동했다. 즉 제임스 1세의 딸 엘리자베스 왕녀(찰스 1세의 누나)가 팔츠 선제후 겸 보헤미아의 왕과 결혼했는데, 그들 사이에서 태어난 딸 조피 왕녀가 하노버 선제후(독일 왕, 즉 신성로마 황제를 뽑는 7명의 유력 제후-옮긴이)의 비가 돼 있었던 것이다. 앤이 없는 지금, 조피만이 '스튜어트의 혈통이자 프로테스탄트'라는 조건에 합치하는 유일하고 고귀한 왕족이자 차기 여왕 후보였다. 그런데 여왕 후보로 결정된 단계에서 이미 나이 팔순이 넘었던 그녀는 앤 여왕 서거 두 달 전에 병사하고 만다.

그러나 걱정할 필요 없다. 다산한 조피에게는 건강한 아들이 셋이나 있었으니 말이다. 장남인 하노버 선제후 게오르크가 선제후를 겸

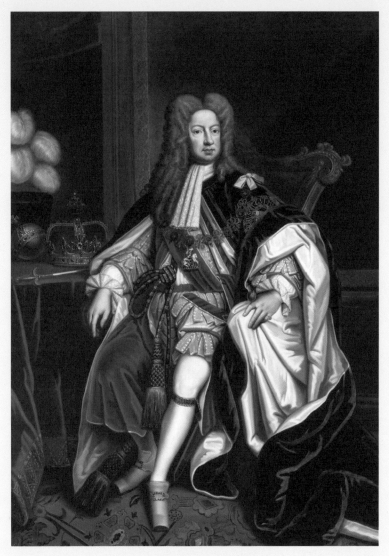

고드프리 넬러, 〈조지 1세〉(1716년)

임한 채로 영국의 왕관도 써서 1714년 조지 1세가 됐다(조지는 게오르크의 영어 표기). 이렇게 독일계 하노버 왕조의 막이 올랐다.

사실 초대 왕 조지는, 새로운 지위가 썩 내키지 않았다. 무엇보다 암살과 정변에 대한 두려움이 컸다. 청교도 혁명이니 명예혁명이니, 영국 왕 자리는 안전해 보이지 않았다. 영어는 전혀 이해하지 못하는 수준에 가까웠고, 의회 제도도 마음에 들지 않았다. 영국과 스코틀랜드의 피가 조금 섞여 있다고는 하나 자신은 완전한 독일인이라고 생각했다.

참고로 이 시기에 아직 독일이라는 나라는 존재하지 않았다. 30년 전쟁 이후 이곳은(놀랍게도!) 300개가 넘는 작은 영방으로 분열해 각각의 영주가 미니 루이 태양왕을 자처하며 전제를 펼치고 있었다. 일본 전국시대의 군웅할거(群雄割據: 여러 영웅이 각기 한 지방씩 차지하고 위세를 부리는 것-옮긴이)와 비슷한데, 독일의 경우 최종적으로 한 사람의 절대 군주로 통합하려는 의식이 애당초 희박했다(통일 독일 제국의 탄생은 150년이나 뒤의 일이다). 게다가 각 영방의 종교가 가톨릭과 프로테스탄트로 나뉘어 있었기 때문에 다른 왕국이 보기에 이렇게 편리한 나라도 없었다. 자국 왕녀를 시집보내기에도, 또 자국 왕자의 반려를 맞이하기에도 소국 집단인 독일은 훌륭한 사냥터 같은 존재였다.

하노버는 북독일의 유력 선제후 국가이기는 하나, 프로이센이나 바이에른과 비교도 되지 않을 만큼 작았다. 당연히 영국에 크게 뒤처져

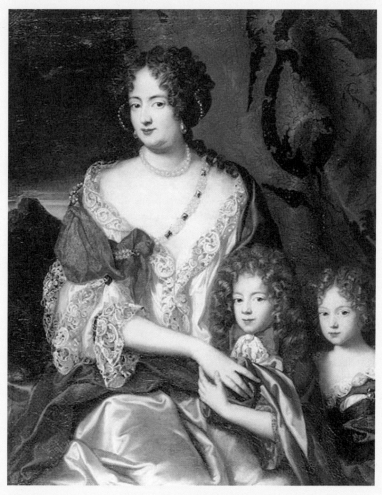

자크 바양, 〈조피 도로테아〉(1691년)

있었다. 수도 인구만 봐도 역력했는데, 이 무렵 런던의 인구는 55만 명 정도인 데 반해 하노버시는 1만 5,000명에도 미치지 못했다. 단, 시장은 선거로 선별하되 영주는 세습이라서 영주는 지배하는 백성을 제멋대로 부리며 노예 취급했다.

지적인 어머니를 싫어했던 조지는 자라면서 아버지를 꼭 닮아갔다. 군인 기질에 거칠고 난폭했으며 교양이 없고 인색했다. 또 대식가에 술에 취하면 고성방가를 일삼았다. 촌사람티가 역력했고 상대가 누구든 고래고래 고함을 질렀기 때문에 궁정에서 고용한 라이프니츠와 헨델도 부리나케 도망가 버렸을 정도다. 게다가 약간 이상한 면도 있었던 듯하다. 아름답기로 소문난 아내 조피 도로테아를 학대했는데, 몇 차례 친정으로 도망친 그녀에게 이혼을 승낙했다고 거짓말을 해서 불러들인 후 결국 죽을 때까지 32년 동안이나 감금했다. 아들(훗날의 조지 2세)은 어머니와의 만남도, 편지 왕래도 허락되지 않았다. 아니 허락은커녕 어머니와의 추억이 담긴 물건을 모두 빼앗겼다. 그래서 어른이 된 후에는 사사건건 아버지와 대립했다. 이미 꽤 오래전부터 하노버 일가는 가족 불화가 심하기로 유명해서 주위로부터 기교한 일족 취급을 받았다.

영국 국민은 새 왕 조지 1세가 어떤 인물인지 소문으로 들어 익히 알고 있었지만, 막상 실물을 접하고는 소문 이상으로 호감이 가지 않는 풍모와 무례한 행동거지에 놀랐다. 더 놀랐던 것은 왕 옆에 마치

정비인 양 붙어 있는 애첩이 빈말이라도 미인이라고 할 수 없을 정도
로 **빼빼** 말라비틀어진 여자라는 점이었다[독일에서의 별명은 '허수아비',
영국에서는 '메이폴(메이데이 때 세워 놓고 장식하는 기둥)']. 조지 1세가 미녀
를 싫어한다고 여겨졌던 이유도 이 때문인데, 실제 영국에서도 몇 명
의 애첩을 뒀지만 모두 눈에 띄지 않는 얼굴이었다고 한다(만약 눈이
부실 정도의 미인이나 재원이었다면 역사가들이 그냥 내버려 두지 않았을 터다).

어쨌든 새 왕을 본 영국인의 감상은 '비호감이 왔다'였다. 이 감상
은 왕의 생전에도 그리고 사후에도 결국 변하지 않았다.

버블 붕괴

대관식 다음 해, 조지 1세가 우려하던 사건이 벌어졌다. '자코바이트
의 난'이다. 자코바이트란 '제임스파'라는 의미다. 가톨릭이었던 제임
스 2세의 아들을 왕으로 옹립하려고 했던 반란으로, 가톨릭인 프랑
스가 뒤에서 방패막이가 됐다.

도중에 루이 14세가 서거해서 순식간에 진압됐지만, 조지는 영국
생활이 점점 싫어졌다. 조지 1세는 타인에게는 잔혹한 주제에 소심
했다. 전쟁에서는 아무렇지 않게 무력을 휘두르면서 어디에 적이 있

는지 모르는 상황은 견디지 못했다. 왕실 경비만 넉넉히 받을 수 있다면 영국의 운명 따위 어찌 되든 상관없었다. 고향이 제일이다. 그래서 일 년의 대부분을 하노버에서 지내고 영국에는 단기간만 체재했다. 내정은 신하한테 맡길 테니 적당히 상의해서 해결하라고 하는, 영국인으로서는 말도 안 되는 정치 스타일을 일관했다. '군림하되 통치하지 않는다'라는 영국 입헌군주제는 조지 1세의 무능함과 무관심 덕분에 확립했다고 여겨지는데, 반드시 틀린 말은 아닐 것이다.

이처럼 무사태평한, 국왕이라는 세컨드 라이프에 두 번째 위기가 찾아왔다. 1720년의 '남해 거품 사건'이다. 거품, 즉 버블 붕괴다. 어떤 사건인지 살펴보자.

사건이 발생하기 10년 전쯤에 설립된 남해회사는 정부로부터 남미무역 독점 계약권을 받은 회사였다. 처음에는 꽤 수익이 좋아서 조지 1세가 남해회사 총재로 있기도 했는데 점차 경영이 어려워졌다. 한편 정부는 정부대로 전대까지 계속된 전쟁 탓에 국고가 텅 빈 상태였다. 그래서 남해회사에 국채를 양도하고, 대신 남해회사의 주식 발행을 허가하기로 했다. 국가 보증을 얻은 남해회사의 주식은 금세 서민들까지 구매하는 주식이 됐고 눈 깜짝할 새에 주가가 10배 가까이 치솟으면서 큰돈을 버는 사람이 속출했다. 이후 "이렇게 쉽게 돈을 번다고? 그럼 나도 해야지"라며 100개가 넘는 '거품' 주식회사가 잇따라 생겼다. 그러니 견딜 재간이 없었다. 버블이 터지고 피해자가

속출하자 황급히 정부가 규제에 나섰는데, 이 때문에 남해회사까지 어려워져 불과 1년 만에 파국을 맞이하게 됐다.

'버블'의 어원이 된 유명한 사건으로 뉴턴이 큰 손해를 본 반면 헨델은 큰돈을 번 것으로도 유명하다. 그리고 마침 이 시기가 윌리엄 호가스의 등장과 겹쳤다. 그는 즉시 이 미쳐 날뛰는 상황을 동판화에 새겼는데(〈남해 거품 사건〉), 이때부터 실로 통렬한 영국적인 풍자화가 발전하게 됐다. 자세히 살펴보자(호가스는 의인상에 알파벳을 붙여 그림 바깥에 설명을 달았다).

우선 중앙에 커다란 회전목마가 돌면서 위아래로 움직이고 있다. 주식 그 자체다. 위에는 '탈 사람은 오라'라는 간판과 숫염소(악마의 상징)가 있다. 승객은 오른쪽부터 스코틀랜드 귀족, 노파, 구두닦이, 사제, 창녀다. 밑에는 회전목마 위치를 높이려고 하는 사람, 사다리를 타고 올라타려고 하는 사람 등 군중이 몰려 있다.

화면 왼쪽에서는 악마가 머리카락이 묶여 매달려 있는 '행운의 여신'을 낫으로 잘게 썰고 있다. 악마는 행운 조각을 (액막이 의식인 팥 뿌리기처럼) 밑에 있는 사람들에게 던져 주고 사람들은 기뻐한다. 그 옆 건물 발코니에 줄지어 있는 무리는 '주식으로 일확천금에 성공한 신랑감'을 뽑아 맞추려고 모인 귀부인들이다.

화면 왼쪽 아래의 세 사람은 유대교, 가톨릭, 청교도의 사제들이다. 이들이 분명 성경에 나온 '성의의 박탈' 장면(〈마태복음〉 등에 나오는

 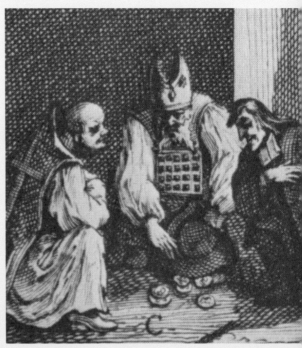

〈남해 거품 사건〉 확대도

내용으로 로마 군인들이 예수를 십자가에 못 박은 후 그가 입고 있던 옷을 제비뽑기 해 나누었던 일을 말한다-옮긴이)을 모방해 예수가 입었던 의복을 누가 가질 것인가를 두고 주사위 내기를 하고 있다. 그 증거로 화면 오른쪽 끝에도 예수의 채찍형을 방불케 하는 장면이 있다. 단, 여기서 채찍을 맞는 이는 '명예', 간수는 '악덕'의 의인화이기도 하다. 그 아래 바퀴에 묶여 형벌을 받고 있는 나체의 남자는 '성실', 막대기를 치켜들고 있는 이는 '자기 이익'의 의인상이고, 큰소리로 성서를 외치고 있는 이는 영국 국교회 사제다. 또 그 오른쪽 아래에 쓰러져 있는 빈사 상태의 인물은 '무역'의 의인상이다.

오른쪽의 커다란 탑은 찰스 2세 때 런던 대화재 부흥을 기념해 세운 것이다. 부조로 조각된 실물과 달리 여기서는 다음 한 문장으로 대체했다.

이 기념물은 1720년 남해회사에 의해 파괴된 도시를 추모하고자 건립함.

전형적인 읽는 그림인 이 작품은 지금 봐도 재미있다. 버블이 붕괴한 다음 해에 이 그림을 본 동시대 사람들은 더 즐거워하지 않았을까? 큰 손해를 보거나 파산한 사람은 웃지 못했겠지만…….

월폴의 활약

그런데 이 버블에는 조지 1세도, 애첩 메이폴도, 왕태자도, 정부 요인도, 모두 관여돼 있었다. 남해회사로부터 뇌물을 받았을 뿐 아니라 주가 하락 직전에 정보를 입수해 주식을 팔아 치웠다. 시대를 막론하고 나쁜 영향은 고스란히 서민들에게 가는 법이다. 막대한 피해를 입은 그들로서는 나라가 자신들을 속인 셈이다.

금융계의 이러한 대혼란을 말끔히 정리한 인물이 제1 재무경에 임명된 월폴이었다. 이후 그는 20년 넘게 실질적으로 영국의 정치를 움직인다. 또 제1 재무경이라는 직함은 지금까지 이어지고 있다. 즉 영국 총리의 정식 명칭은 '그레이트브리튼 및 북아일랜드 연합왕국 총리 겸 제1 재무경 겸 국가공무원 담당대신(Prime Minister, First Lord of the Treasury and Minister for the Civil Service of the United Kingdom of Great Britain and Northern Ireland)'이라는 어마어마한 직함이다.

초대 총리 월폴이라는 수완이 뛰어난 정치가를 얻은 조지 1세는 크게 안심했는데, 국민은 더 안심했다. 왕이 하노버에서 노래를 부르며 맘껏 먹고 마시는 동안 제1 재무경은 평화 외교에 힘쓰고, 또 내정면에서는 젠트리 계급 우선의 정책을 펴서 '월폴의 평화'라 불리는 장기간의 안정과 번영을 초래했다.

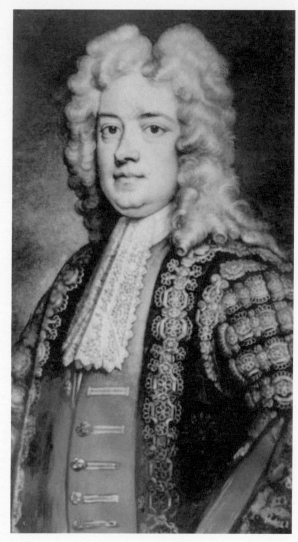

고드프리 넬러, 〈로버트 월폴〉(18세기)

조지 1세는 버블 사건이 있고 7년 후인 예순일곱 살에 급사했다. 뇌졸중이었던 듯하다. 조지 1세가 죽기 반년 전, 인생 대부분을 감금 상태로 보내야 했던 가엾은 왕비 조피 도로테아도 병으로 세상을 떠났다. 그런데 조지는 공식 장례식 따위 필요 없다며 납으로 만든 관에 넣어 두라고 명령했다. 지나친 무정함과 비도덕적인 명령을 사람들은 용서할 수 없었던 것일까? 이런 전설이 남아 있다. 조피 도로테아는 죽기 직전, 지금껏 켜켜이 쌓인 원한을 쭉 적은 유서를 측근에 건네며 왕의 마차에 던져넣어 달라고 부탁해 뒀는데 이 유서를 읽은 조지가 충격으로 죽었다는 전설이다.

가부장제의 화신 같았던 폭력적인 조지 1세가 이 정도 일로 죽었을 리 만무하다. 그의 두꺼운 신경에는 타인의 고통을 느끼는 센서가 없었다. 이것이야말로 국민이 그를 싫어했던 진짜 이유이며 이후 사람들이 이따금 이국의, 그리고 다른 문화를 가진 왕실에 계속 위화감을 느끼는 근본적인 계기가 됐다.

호전가 조지

1727년, 아버지를 계속 증오해 오던 아들이 마흔셋의 나이에 왕위

에 올랐다. 조지 2세다. 아버지를 미워하면서도 아버지와 꼭 닮은 아들이었다. 군인 기질에 뻐기기 좋아하는 성격, 무례함, 수많은 애인을 만들고 자기 아들과 관계가 험악했던 것까지 모조리 닮았다.

하지만 다행히 곁에는 지혜로운 왕비가 있었다. 하노버 시대에 결혼한 독일 출신의 캐럴라인 왕비다. 남편의 화려한 여성 편력에도 눈 흘기는 법 없이 인내했기에 의외로 부부 사이는 좋았다. 이는 시아버지인 조지 1세 덕분이라고도 할 수 있다. 고약하고 심술궂은 조지 1세는 아들에게 남자아이(자신의 손자)가 태어나 축하하는 자리에 하필이면 아들이 싫어하는 사람을 보내고서 그 사람을 때렸다는 이유로 잠깐이지만 아들을 감금한 적도 있다. 며느리 캐럴라인을 아들 이상으로 싫어해(지적인 미녀였기 때문일까?), 왕실의 보석을 모조리 빼앗은 탓에 그녀는 대관식에 빌린 보석을 하고 참석해야만 했다. 이런 상대가 있다면 부부가 일치단결할 만도 하다.

시아버지가 죽은 후 그녀는 월폴과 연계해 국정에 관여했다. 사람들은 "멋쟁이 조지, 으스대지만 통치하는 사람은 캐럴라인 왕비"라는 짧은 노래를 지어 흥얼거렸다. 공교롭게도 왕비가 된 지 10년 후 캐럴라인은 병사한다. 이후 월폴의 평화는 무너지기 시작한다. 조지 2세가 호전가였던 탓이다. 조지는 월폴의 반대를 무릅쓰고 1739년에 에스파냐를 상대로 전쟁을 시작한다. 다음 해인 1740년에는 오스트리아 계승 전쟁에도 관여했다. 이는 합스부르크가에 아들이 없어

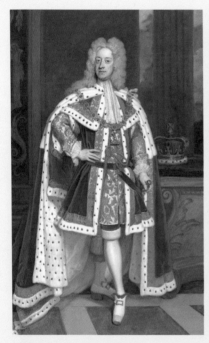

고드프리 넬러, 〈왕태자 시절의 조지 2세〉(1716년)　　고드프리 넬러, 〈조지 2세 비 캐럴라인〉(1716년)

마리아 테레지아가 대관하는 과정에서 열강의 먹이가 될 뻔했던 전쟁이다.

조지 2세는 마리아 테레지아 편에 붙어 1743년에 바이에른에서 프랑스를 격퇴했다. 영국 왕으로서는 전장에 출진한 마지막 왕이다. 그래서 국민적 인기가 높아졌는가 하면 전혀 그렇지 않다. 오히려 30년 넘게 왕좌에 있었으면서도 역사적으로는 특별한 존재감을 남기지 못하고 병사했다.

1800년경, 유화, 내셔널포트레이트갤러리, 233.7×144.8cm

제8장

윌리엄 비치,
조지 3세

United Kingdom

크리켓의 일격

하노버가의 전통(?)은 여성에 관련해 품행이 나쁘다는 것, 그리고 아버지가 후계자 아들을 극도로 싫어한다는 것이다. 아버지에게 학대당했던 조지 2세 역시 자기 아들 프레더릭 루이스 왕태자를 멀리해 하노버에 홀로 남게 하고 영국으로 오지 못하게 했다. 조지 1세의 장례식에는 물론 자신의 대관식에도 참석하지 못하게 했는데, 그렇다고 폐적한 것도 아니라서 괴상하다고밖에 설명할 길이 없다.

프레더릭은 스물한 살이 되어서야 런던 궁정으로 건너왔다. 그러나 어린 시절부터 줄곧 자신을 방치하고 돌보지 않았다는 불만과 분노가 엄청나서 런던에 오자마자 울분을 해소하기 시작했다. 궁정 악장 헨델에게 대항마를 세운 일 등은 그나마 낫다. 부모의 사생활을 폭로하는 풍자책을 출간하는가 하면 월폴 반대파와 손잡고 정치판을 휘젓기도 했다. 또 아내와의 사이에서 많은 자녀를 낳았음에도 부왕과 마찬가지로 애인과 서자를 만드느라 정신이 없다가 자금이 궁해지면 왕태자 경비를 늘려달라고 정부에 직접 요구하기 일쑤였다.

이대로 두었다가는 무시무시한 돈 먹는 벌레가 되겠다며 가신들도 골머리를 앓던 어느 날, 나이 마흔넷의 불량 왕태자는 크리켓 구경 중 머리에 공을 맞아 그대로 사망했다. 조지 2세는 자기 아들이

사고로 죽었는데도 눈물 한 방울 흘리지 않고 간소한 장례로 마무리
했다(선대가 생각난다).

왕위 계승권은 프레더릭의 어린 아들에게로 넘어갔다. 훗날의 조
지 3세다.

너무 성실해서 역행

조지 3세는 종래의 하노버가 아들들과 머리카락 색깔이 달랐다. 같
은 점은 자기 아들을 싫어했다는 것 정도인데, 이에 대해서는 후술하
겠다. 나머지는 증조부와도, 조부와도, 아버지와도 사고방식과 행동
이 거의 정반대에 가까웠다.

무엇보다 품행이 방정했으며, 정비 이외의 여성에게 눈길 한 번 주
지 않고 가정에 충실했다. 성실한 지식인이자 독서가였다. 검소하고
소박한 생활을 좋아했는데, 극단적으로 절약하는 모습이 때때로 독
일 냄새 나는 구두쇠처럼 보이기도 했다. 길레이는 풍자화를 통해 국
왕 부부의 식사 풍경을 비웃었다. 음료는 물밖에 없고, 고기도 수프
도 없이 달걀과 샐러드만 먹는다. 의자에는 등받이가 닳지 않게 하는
보기 흉한 커버가 씌워 있다.

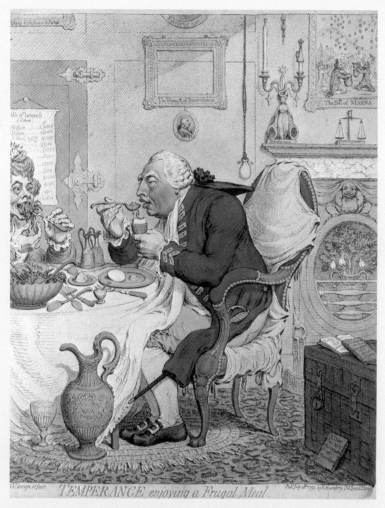

제임스 길레이가 그린 조지 3세 풍자화(1792년)

이러한 조롱에도 불구하고 조지 3세의 인기는 생전에도 사후에도 높았다. 영국에서 태어나 영국에서 자란 만큼 하노버보다 영국에 더 큰 애착을 느꼈던 그는 영국인의 취미인 정원 가꾸기도 매우 좋아했다. 개인 농장이 세 개나 있었고 숲과 밭을 산책하면서 서민들에게 다정하게 말을 걸었다. 친근감을 담아 국민이 붙여 준 별명은 '농부 조지(파머 조지)'였다.

조지는 왕위에 오르기까지 십여 년의 왕태자 시절 동안 어머니로부터 착실히 제왕학 교육을 받았다. 독일 귀족 출신의 어머니는, 아들이 총리가 말하는 대로 움직이는 꼭두각시 왕이 아닌 예전 같은 강력한 절대 군주가 되도록 가르쳤다. 땅에 떨어진 왕실의 권위를 높이고, 국정을 왕의 손에 되돌리며, 전쟁 비용으로 피폐한 국력을 회복시키는 것이 모자의 목표였다. 그래서 붙여진 또 하나의 별명이 '애국왕'이다.

스물두 살의 조지 3세는 즉위할 때 의회에서 "짐은 영국인임을 자랑스럽게 생각한다"라고 연설해 박수갈채를 받았다. 하지만 얼마 안 있어 새 왕이 마음에 맞는 측근과 함께 정치에 개입하기 시작하자 신하들은 귀찮아하기 시작했다. 반세기 가까이 걸쳐 겨우 정착한 책임 내각제가 또다시 국왕의 직접 통치로 역행하다니 당치도 않았다. 게다가 강한 책임감과 사명감은 좋지만, 이 젊은 왕도 그렇고 측근들도 정치 능력이 뛰어난 편은 아니었다.

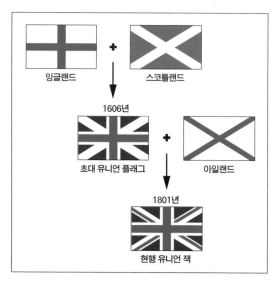

잉글랜드 ✛ 스코틀랜드

1606년

초대 유니언 플래그 ✛ 아일랜드

1801년

현행 유니언 잭

영국 국기 유니언 잭의 성립 과정

조지 3세의 적극적인 정치 운영은 20년 정도 이어졌는데, 영국을 더 부유한 나라로 만들어야 한다는 '애국심'에 불타 북미 13개 주 식민지에 새로운 세금을 책정하고 철저히 징수했다. 결국 이 정책 탓에 미국 독립 전쟁이 일어났고 도마 위에 오른 왕은 국회가 추천하는 유능한 피트(동명의 아버지 윌리엄 피트의 아들)를 총리로 임명할 수밖에 없었다. 이때부터 실권은 다시 의회로 돌아갔다.

그렇지만 조지 3세의 통치는 이후로도 오랫동안 이어졌다. 병마와의 싸움이 시작되기 전까지는 말이다.

고난 많은 사생활

60년에 달하는 조지 3세 시대는 미국 독립 전쟁, 프랑스 혁명, 나폴레옹 전쟁 등이 일어난 격동기였다. 그러나 한편으로는 삼각무역이라는 노예 매매로 쌓은 거대한 부를 바탕으로 산업 혁명을 추진한 부국 강병기였으며 '그레이트브리튼 및 아일랜드 연합'이 발족한 때이기도 하다.

프랑스에서 루이 16세와 마리 앙투아네트가 처형되고, 스웨덴에서 구스타브 3세가 암살되고, 에스파냐 부르봉의 카를로스 4세 부부가 망명한 일들에 비하면, 영국 왕실은 반석처럼 안정감 있는 모습을 보이며 망명 귀족들의 기항지가 됐다.

단, 조지 3세의 형제자매나 자녀만 놓고 보면, 파도가 밀려오는 듯한 고난의 연속이었다. 조지에게는 누나 한 명, 여동생 세 명, 남동생 네 명이 있었는데, 남동생 중 두 명이 몰래 귀천 상혼을 해 버렸다. 왕가에게 귀천 상혼은 매우 큰 사건이다. 상대와의 사이에서 낳은 아이는 왕족으로 인정하지 않기 때문에 왕위 계승자 수가 줄어든다. 그래서 조지는 1772년에 왕실 결혼령을 시행해 스물다섯 살 미만 왕족의 결혼에는 국왕의 동의가 필요하다는 법을 제정했다.

열세 살 어린 막내 여동생 캐럴라인 마틸다도 근심의 씨앗이었다.

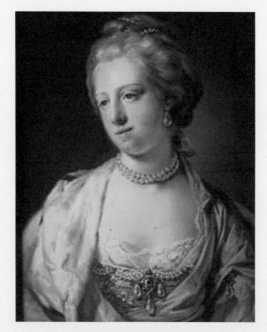

프렌시스 코츠, 〈카롤리네 마틸데〉(제작 연도 미상)

그녀를 덴마크 왕 크리스티안 7세의 비로 출가시키기로 결정한 사람은 다름 아닌 조지였다. 그녀는 덴마크 출가 이후 카롤리네 마틸데로 불렸다. 그러나 몇 년 후 카롤리네는 '덴마크 왕실 최대 스캔들'의 당사자가 돼 유럽 전역을 놀라게 했다. 독일인 궁정 의사 슈트루엔제와 사랑에 빠져 아이를 낳은 것이다. 슈트루엔제는 무능한 왕을 대신해 독재 정치를 펼쳤다. 그러다 1772년, 결국 반대파에 체포돼 마치 중세에서나 벌어질 법한 사지를 찢어 죽이는 형벌에 처해졌고, 카롤리네는 크론보르성(햄릿성이라 부르기도 한다)에 유폐됐다.

조지 3세가 조정에 힘써 여동생을 덴마크에서 데리고 나오긴 했지만, 차마 영국으로 부르지는 못했다. 그래도 하노버령 대저택에서 시녀들과 평안한 여생을 보낼 수 있도록 했다. 카롤리네 마틸데의 여생은 매우 짧아 스물셋의 나이에 쓸쓸히 병사했다.

조지 3세 본인의 결혼 상대는 영국인이 아니라 역대 관습에 따라 독일 여성이었다. 그녀는 조지의 어머니처럼 정치에 간섭하지 않고 음악의 나라 출신답게 악기를 연주하고 노래를 불렀다. 음악 교사로는 거장 바흐의 아들 요한 크리스티안 바흐를 고용했다. 부부는 개인 저택인 버킹엄하우스(후에 버킹엄궁전)에 소년 모차르트를 초대해 연주회를 열기도 했다.

이 원만한 부부 사이에서 열다섯 명이나 되는 자녀가 태어났는데, 성실한 부왕이 엄격하게 교육하고 마찬가지로 성실한 어머니가 자상

하게 양육했음에도 문제아가 속출했다. 너무 엄격했던 탓일까? 아니면 너무 자상했던 탓일까? 이유는 모르겠으나 양육에서는 성공했다고 말하기 어렵다. 멋대로 귀천 상혼을 한 자녀가 세 명이나 되고, 뇌물 증여 사건에 연루된 자녀도 있는가 하면, 번번이 폭력 사태를 일으켜 하인을 때려죽였다는 소문이 도는 자녀까지 있었다. 환락가에서의 난교나 여자 문제는 셀 수도 없다. 역시 하노버 일가라는 말이 나올 만도 하다.

특히 조지 3세를 격노케 한 자녀가 있었는데, 바로 왕태자 조지(훗날의 조지 4세)였다. 기대에도 불구하고 방종과 낭비벽이 날로 심해져 불효자의 표본이라고 해도 손색없는 본성을 드러냈고, 혼내기라도 할라치면 반항심을 있는 그대로 표출했다. 스물세 살 때에는 여섯 살 연상의 과부, 게다가 평민, 게다가 가톨릭이라는, 어쩌면 이렇게 악조건을 골고루 갖췄나 싶을 정도인 여성과 비밀리에 결혼했다.

물론 비밀은 밝혀졌고 결혼은 취소됐다. 애당초 위법인 결혼이었다. 앞에서 말한 대로 스물다섯 살 미만의 왕족 결혼에는 국왕의 승낙이 필요한데 이를 무시했으니 말이다. 또 왕족은 '왕위 계승법'에 따라 가톨릭과의 결혼이 금지돼 있었다(피가 낭자한 종교 전쟁이 재연되기를 바라는 국민은 이제 없었다). 왕태자가 이러한 사실을 몰랐을 리 없기에 결혼은 아버지를 향한 비아냥거림이었다고 밖에 생각할 수 없다.

이 사건 후에도 왕태자의 낭비는 멈출 줄 몰랐다. 빚이 부풀어 오

르자 마음대로 쓸 수 있는 돈을 늘릴 방법이 없을까 고민하던 차에 아버지가 발병한다. 이미 나이 예순이 된 조지 3세가 병으로 아무것도 모르게 된 틈을 타 섭정을 맡으면 정치와 재산, 둘 다 손에 넣을 수 있겠다고 생각한 왕태자는 의회에 섭정 법안을 제출한다. 하지만 조지 3세는 의외로 빨리 회복했고 아들이 자기가 죽기를 바라고 있다는 사실을 알게 된다.

하노버가의 부자는 서로 증오해야 한다는 법이라도 있는 걸까? 두 사람의 관계는 돌아올 수 없는 강을 건너고 말았다.

불치의 병

하노버 왕조가 시작된 이래 이토록 책임감이 강하고 품행 방정하며 열심히 일하는 왕족은 조지 3세가 처음이었다. 어쩌면 이것이 몸과 마음에 나쁜 영향을 미쳤던 걸까? 무슨 일이 벌어지면 혼자 힘으로 해결하려고 안간힘을 쓰는 이 모든 과정이 엄청난 스트레스가 돼 그의 건강을 끊임없이 좀먹고 있었는지도 모른다. 갑자기 아무런 예고도 없이(라고는 하나 대개는 정치적 또는 가족 문제가 복잡하게 꼬여 심한 스트레스에 시달리던 때였지만) 발작을 일으켰다.

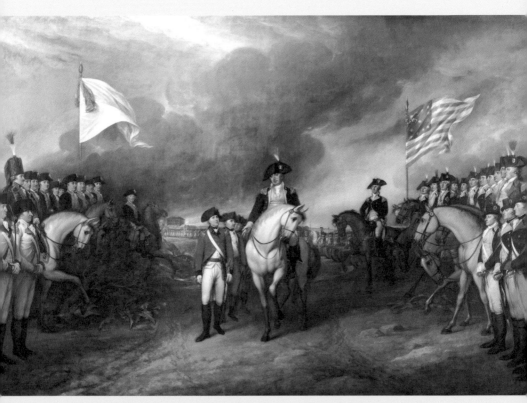

미국 독립 전쟁을 그린 존 트럼벌의 〈콘월리스 경의 항복〉(1820년)

사람들이 지켜보는 가운데 궁정 안에서 처음으로 발작을 일으킨 것은 1764년, 스물여섯의 젊은 나이였다. 지리멸렬한 말들을 외치며 착란 상태에 빠져 주위를 크게 당황케 했다. 다행히 다시 평소의 차분한 모습으로 돌아왔기에 모두는 나쁜 백일몽이라도 꾼 듯한 기묘한 감각에 빠졌다. 그 후 오랫동안 재발하지 않아서 마침내 기억에서 잊혀 갔다.

하지만 중년 무렵에 왕은 또다시 환각과 강박 관념에 시달리기 시작했다. 미국이 독립한 1783년에 발생한 발작은 회복하는 데 약 1년이 걸렸다. 그리고 1788년에는 지금껏 없었던 대발작이 엄습했는데 이번에야말로 나을 가망이 없다고 생각할 정도였다(왕태자가 섭정을 획책한 때가 이 무렵이다).

지금은 유전성 혈액 질환이었다는 것이 거의 정설이다. 급성 포르피린증이라는 이 병은, 적혈구 이상으로 발생하며 신경계와 복부에 증상이 나타난다고 한다. 주기적으로 발생하나 발현은 사람마다 다른데, 가벼운 경우 두통, 복통, 광과민증 정도지만, 심하면 환각, 불면, 우울, 심한 설사, 광란을 일으키고 더 위독해지면 호흡곤란으로 죽음에 이르기도 한다.

당시는 병이라는 인식보다 오히려 악마에 씌었다는 생각이 강했던 듯하다. 조지 3세는 과도한 사혈과 채찍질(몸에서 악마를 내쫓기 위한) 등의 난폭한 치료를 받았는데, 약해진 심신이 더 쇠약해질 뿐이었다.

이후에도 종종 소소한 발작을 일으키다가 마침내 1810년, 귀여워하던 막내딸이 귀천 상혼 뒤 병사한 사건이 직접적으로 작용해 대발작을 일으켰고, 이후 여든둘의 나이로 죽을 때까지 10년 동안 외부 세계를 인식하지 못했다고 한다.

조지 3세의 병은 비밀에 부쳐졌기에 사람들의 기억에는 여유롭게 들과 밭을 산책하는 왕의 모습만 선명하게 남았다. 윌리엄 비치가 그린 초상화(〈조지 3세〉) 속에 등장하는, 말에서 내려 잠시 멈춰 선, 군복 차림이지만 어딘가 친근함이 느껴지는 애국왕이자 농부 조지의 모습 그대로 말이다.

UNITED KINGDOM

영국에서 태어나 영국에서 자란 만큼
하노버보다 영국에 더 큰 애착을 느꼈던
조지 3세는 영국인의 취미인
정원 가꾸기도 매우 좋아했다.
숲과 밭을 산책하면서 서민들에게
다정하게 말을 거는 그에게
친근감을 담아 국민이 붙여 준 별명은
'농부 조지'였다.

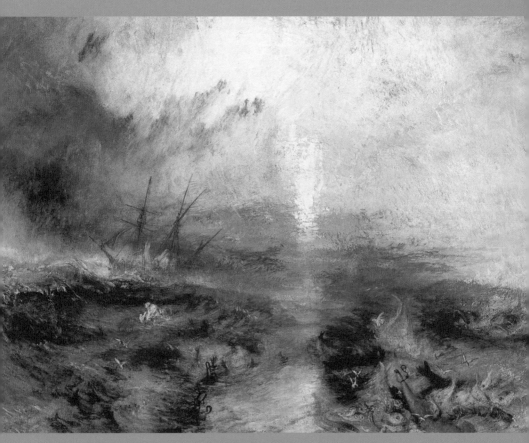

1840년, 유화, 보스턴미술관, 90.8×122.6cm

제9장

윌리엄 터너,
노예선

United Kingdom

아내를 학대하는 방탕한 아들

런던 관광을 할 때 반드시 들르는 고급 쇼핑가 '리젠트 스트리트'는 조지 4세의 섭정 시대와 관련이 깊다. 아버지 조지 3세가 더 이상 정무를 볼 수 없게 되자 1811년, 쉰 살이 다 된 나이에 드디어 정식으로 섭정(Regent, 리젠트)을 맡아 의욕적으로 시내 대개조에 착수한 조지 4세를 기념해 명명한 곳이 리젠트 스트리트와 리젠트 파크다.

앞 장에서 살펴봤듯이 이 왕태자는 섭정 전부터 화려한 여성 편력과 낭비를 일삼아 '불효자'로서의 면모를 유감없이 보여주다가, 서른한 살에 어쩔 수 없이 부왕이 빚 탕감 조건을 붙여 밀어붙인 결혼을 받아들였다. 상대는 아버지 누나의 딸로 독일의 브라운슈바이크 볼펜뷔텔 후녀 캐럴라인이었다. 중이 미우면 가사(袈裟)도 밉다는 말이 있듯이, 아버지를 싫어하던 왕태자는 여섯 살 어린 이 사촌을 처음 본 순간부터 극도로 싫어했다. 키가 작고 용모가 아름답지 않으며 차림새가 촌스럽고 무엇보다 고약한 체취가 난다는 등의 이유를 들었다. 물론 이것은 왕태자 측의 일방적인 주장이다. 무엇보다 본인 역시 이런 말을 할 처지가 아니었다.

토머스 로런스가 그린 초상화와 제임스 길레이가 그린 풍자화를 비교해 보자.

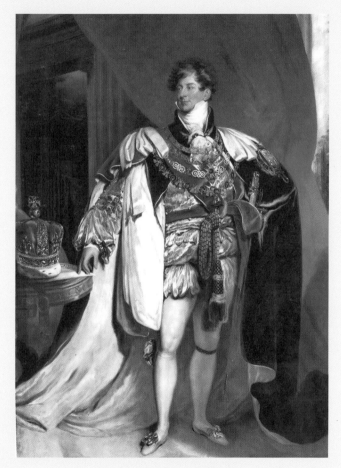

토머스 로런스, 〈조지 4세〉(1816년)

공식 전신 초상화는 인기 화가 토머스 로런스가 붓을 잡았다. 멋쟁이라고 뽐내며 허세 부리기를 좋아하는 젊은 왕태자는 화려한 의상을 걸치고 헤어스타일에도 공을 들인 티가 역력하다. 한편 풍자화는 동일 인물이라고 생각하기 힘들 정도다. 로코코풍 회색 가발을 쓰고 짙은 볼 터치를 한 왕태자는 폭식, 폭음한 나머지 거대한 살덩어리를 주체하지 못하고 의자에 꼴사나운 자세로 앉아 담배인 양 포크를 입에 물고 있다. 조끼 단추도 가까스로 하나만 잠갔는데, 하품이라도 하면 금세 튕겨 나갈 판이다.

'어쩌면 이렇게 전후 차이가 극명하지? 참혹하다'라고 생각할 수 있다. 즉 씩씩하고 늠름했던 왕태자가 세월과 함께 살이 쪄서 예전 모습은 눈을 씻고도 찾아볼 수 없을 만큼 추해졌다고 지레짐작할만하다. 그러나 사실은 그렇지 않다. 제작 연도를 보면 금세 알 수 있듯이 풍자화 속의 뚱뚱보 조지는 결혼 전년도인 서른 살, 반대로 초상화 속의 늠름한 조지는 쉰네 살이다!

다이어트를 한 덕분일까?

아니다. 왕태자의 비만 지수는 평생 꾸준히 상승 곡선을 그렸다. 30대에 100킬로그램이 넘었다(최종적으로 200킬로그램에 육박했다는 소문이 있다). 요컨대 화가가 혼신의 힘을 다해 미화한 덕분에 실물보다 몇 배는 더 멋지게 완성됐다는 게 진실이다. 본래 로런스는 과장된 미화 기법으로 인기를 끌었던 화가인데, 여기서도 이미지 조작에 상당한

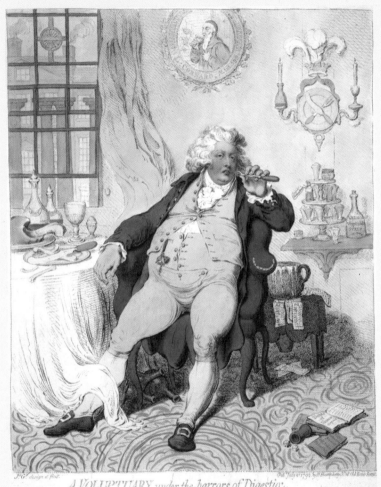

A VOLUPTUARY under the horrors of Digestion

제임스 길레이가 그린 조지 4세의 풍자화(1792년)

공을 들였다. 얼굴은 작고 목은 길게 그려서 날씬해 보이게 만들고 한 손을 허리에 대고 망토를 펼치게 해서 신체 라인을 흐릿하고 애매하게 했다.

카메라가 발명되기 전이라서 이러한 초상화만 보고 상상의 나래를 펼쳤다가 막상 실물을 보고 깜짝 놀라는 일도 비일비재했다. 신부 캐럴라인도 그러지 않았을까? 그 놀람과 실망을 감추기 힘들었을지도 모른다. 약 1세기 전에 살았던 지혜로운 부인, 조지 2세의 왕후 캐럴라인(제7장)과 이름은 같지만, 이쪽은 못난이 남편을 조종할 능력이 부족했다.

부부는 서로에게 환멸을 느꼈지만 왕족의 중요한 과업, 즉 자녀 생산의 의무는 다해야 했다. 여자아이가 태어나자 왕태자는 이상할 정도로 왕후를 학대했다. 두 번 다시 잠자리를 함께하지 않았을뿐더러 공석에서 도저히 들을 수 없는 욕설을 퍼부어댔고 딸을 데려가 만나지 못하게 했다. 그리고 애첩과 함께 살았다. 국민의 동정은 왕비에게 쏠렸지만, 인기 없는 삶에 익숙한 왕태자는 전혀 개의치 않았다.

대관 스캔들

나폴레옹 전쟁이 끝나고 마침내 대륙에 평화가 찾아오자 15년 가까이 고독을 견뎌 온 캐럴라인 왕비는 의지할 곳 없는 영국을 떠나 이리저리 떠돌아다니기 시작했다. 6년 동안 이어진 방랑 생활 중에 딸의 결혼 소식, 결혼 다음 해에 산욕열로 급사한 소식, 시아버지 조지 3세의 사망 소식, 남편 조지 4세의 즉위 소식, 그리고 왕이 즉위하자마자 의회에 이혼 승인안을 제출했다는 소식을 들었다.

캐럴라인은 황급히 머물고 있던 이탈리아에서 런던으로 돌아왔다. 그러나 남편은 만남을 거부했다. 아내의 부정을 이유로 들었던 이혼 승인안은 귀족원을 통과하고 말았다. 이때부터 캐럴라인을 향한 동정론이 더 뜨거워졌다. 애당초 새 왕이야말로 마음껏 부정을 저지르며 살아왔다는 사실을 누구나 알고 있었다. 하노버가의 창시자 조지 1세가 조피 도로테아 왕비에게 했던 무자비한 처사도 떠올랐다. 같은 일이 반복되려 하고 있다. 성난 민심에 밀려 하원은 부결했고, 이혼은 인정되지 않았다.

이 소식을 들은 조지 4세는 음험한 복수에 나선다. 다음 해 열린 웨스트민스터사원에서의 대관식에 왕비를 참가하지 못하게 한 것이다. 캐럴라인은 당연한 권리를 행사하며 사원에 갔으나 무력으로 저

지당하는 굴욕을 당한다. 이때의 충격 때문인지 아니면 어떤 음모가 있었는지, 한 달도 채 지나지 않은 어느 날 급사하고 만다. 공식 발표는 복막염이었지만, 모두가 믿지는 않았다.

조지 4세를 향한 국민의 미움은 체중과 마찬가지로 우상향 곡선을 그렸고 이 대관식 사건 탓에 의회도 왕을 꺼렸다. 왕처럼 공정하지 않은 남자, 잔혹한 남자의 손에 만약 예전처럼 절대 권력이 쥐어져 있었다면, 자기 멋대로 아무 망설임 없이 왕비를 처형하지 않았을까? 헨리 8세 시대가 아니어서 다행이라고 의회도 생각했으리라.

왕의 정치 관여를 최소한으로 줄인 처사에 대한 울분 해소는 아니겠지만, 이처럼 역대 하노버 왕조의 왕들은 끊임없이 스캔들을 일으켰고, 이것이 어떤 의미에서는 대중오락의 공급원이 됐다(지금도?).

단, 조지 4세는 자기 취미 범위 안에서는 훌륭한 유산을 남겼다. 앞에서 기술한 리젠트 스트리트를 비롯해 건축 공사에 아낌없이 돈을 퍼부어 부왕의 아담한 사저에 불과했던 버킹엄을 위풍당당한 궁전으로 변신시켰고(생전에 완성되지 않아서 본인은 사용하지 못했다), 이 밖에도 윈저성과 하이드 파크 등도 보수했다. 댄디즘의 실천자로서 깊은 예술적 안목도 증명해 미술관 컬렉션에 내실을 기했으며 대영박물관에 부왕의 장서를 기증해 도서실을 마련하고 일반에 개방했다.

또 옷치레를 잘해서 의외로 스코틀랜드에서 인기를 얻었다. 대관식 이후 처음으로 스코틀랜드를 방문했을 때, 조지 1세와 2세 시대

조지 헤이터, 〈캐럴라인 왕비의 재판〉(1820~1823년)

에 일어난 '자코바이트의 난(제7장)' 이후 착용이 금지됐었던 스코틀랜드의 민족의상 킬트(격자무늬의 천을 스커트 모양으로 허리에 두르는 스타일)를 멋지게 소화한 모습으로 의식에 참석해 갈채를 받았다. 패셔니스트의 면모를 보여줬다고 할 수 있다. 맥주통 몸매라서 대량의 천이 필요했겠지만 말이다.

그는 왕좌에 10년 정도 있었는데(섭정 시대를 포함해 20년 가까이 통치), 재혼은 하지 않았다. 캐럴라인과 연을 끊은 후 내심 후계자를 낳을 수 있는 새로운 젊은 왕후를 맞이하고 싶었을지 모르지만, 떠들썩한 소동을 일으킨 이상 국민은 동의하지 않을 테고 의회도 승인하지 않을 게 뻔했다. 왕도 이를 모를 리 없었다. 만년은 마지막 애인(도대체 지금까지 애인이 몇십 명이나 있었던 걸까?)과 조용히, 그러나 식을 줄 모르는 식욕과 함께 지냈다. 예순일곱 살에 병사했는데 사인은 위출혈이었다고 한다.

다음 왕관은 남동생의 손에 넘어가 윌리엄 4세가 등극했다.

하노버가의 조지가 네 명 계속된 150년간을 때때로 '조지 왕조 시대'라고 부른다. 국왕의 권력은 의회에 눌려 점점 입지가 좁아지고 있었지만, 영국 자체는 급속한 성장을 거듭하며 농업 혁명과 산업 혁명에 성공해 세계를 제패했다. 그리고 이 풍부한 재원이 돌고 돌아 왕실의 곳간을 넉넉히 채워 준 덕분에 그들은 호화로운 생활을 할 수 있었다.

조지 4세의 사치벽은 마리 앙투아네트와 비교도 되지 않을 만큼 심했다. 비난을 받긴 했지만 단두대의 이슬로 사라진 그녀와 달리 조지 4세는 죽을 때까지 안락한 생활을 보냈다. 이는 영국과 프랑스의 경제 상황이 달랐기 때문이다. 참고로 조지 4세는 프랑스 혁명을 피해 도망쳐 온 망명 귀족을 적극적으로 비호했다.

노예 제도 폐지령

영국을 대표하는 풍경화가 윌리엄 터너는 조지 3세 시대에 태어나 조지 4세, 윌리엄 4세, 빅토리아 여왕 시대를 살았다.

〈노예선〉은 터너가 60대에 그린 작품이다. 빅토리아 여왕 시대에 제작됐지만, 조지 3세가 통치하던 1781년에 발생한 '종(Zong)호 사건'을 소재로 했다.

배 밑에 440명의 흑인 노예를 빽빽이 실은 화물선 종호. 이곳에서 역병이 발생해 열악한 환경에 놓인 노예들이 차례차례 감염된다. 전멸을 두려워한 선장은 사슬에 묶인 140명 정도의 사망자와 병자를, 심지어 대부분은 산 채로 바다에 던졌다. 이뿐만이 아니다. 나중에 선장은 보험회사에 이 '화물'에 대한 손해배상을 청구했고 재판이 열

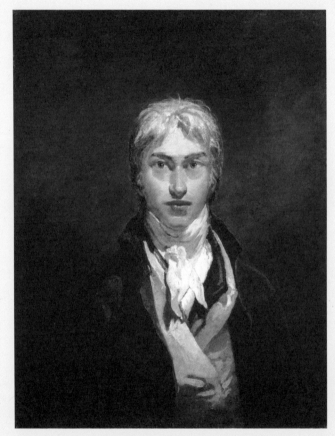

윌리엄 터너의 자화상(1799년)

렸다(1심은 승소, 최종적으로는 패소).

터너의 그림답게 화면은 시야가 넓다. 불길해 보이는 노을의 붉은 색과 엄습하는 듯한 구름의 흰색이 폭풍의 접근을 예고한다. 화면 왼쪽에서는 이미 높은 파도가 출렁이고, 심하게 흔들리는 배는 돛대의 모든 돛을 내려 폭풍에 대비하고 있다. 각각의 형태는 흐리고 모호하지만, 가만히 보고 있으면 점차 그림 속 사물들이 또렷해진다. 전경 오른쪽에 쇠사슬에 묶인 갈색 다리가 보인다. 무수히 많은 물고기와 새가 모여들어 살아 있는 인간을 닥치는 대로 쪼아댄다. 왼쪽에도 바닷속에서 도움을 애원하는 듯한 손이 몇 개나 튀어나와 있다. 노예상인은 노예들이 도망가지 못하도록 운송 중에는 2인 1조로 짝을 지어 각각의 손과 발을 사슬로 묶었기 때문에 움직일 수 없었다. 그러니 절대 헤엄칠 수 없다. 대자연의 잔혹함과 인간의 잔혹함. 그야말로 묵시록적인 지옥의 그림이다.

흑인 노예라고 하면 반사적으로 미국을 떠올리는 사람이 많을 텐데, 이는 사람들의 시야가 닿는 곳에서 그들이 중노동에 허덕이며 채찍질을 당했기 때문이다. 사실 노예 매매의 중심을 담당하며 가장 큰 수익을 올리고 있던 나라는 영국이었다. 노예를 자국 노동력으로 사용하는 일이 거의 없었기에 영국의 일반 국민은 노예 제도에 대한 느낌이 둔했다.

B. 에드워즈의 연구에 따르면, 1791년 아프리카 해안에는 40개나

되는 유럽 각국의 노예 대리점이 쭉 늘어서 있었는데, 영국은 14개 점포를 보유하고 있었다. 취급 노예 수가 가장 많았던 영국은 같은 해 1년 동안에만 3만 8,000명의 노예를 매매했다. 참고로 2위는 프랑스로 2만 명, 3위는 포르투갈로 1만 명, 4위 네덜란드로 4,000명이었다고 한다. 흑인 노예는 소위 '삼각무역'의 '상품'이었다. 종호 사건에서 알 수 있듯이 사람으로 계산하지 않았다.

영국이 노예무역에 참가한 것은 17세기다. 규모는 점점 커졌고, 설탕 수요 확대와 더불어 18세기부터 '삼각무역'을 시작한다. 삼각무역이 탄생한 이유는 합리성 때문이다. 즉 카리브제도에서 설탕과 담배 등을 싣고 온 배를 빈 배로 돌려보내느니 화물을 실어 보내는 편이 생산적이었다. 그래서 영국에서 무기를 싣고 가서 아프리카 서해안의 노예사냥 부족에게 팔고, 아프리카 부족에게서 싸게 산 노예를 배에 싣고 카리브제도의 플랜테이션(흑인 노예의 노동력을 착취해 운영하는 대규모 농장-옮긴이)까지 가서 이번에는 비싸게 노예를 강매하는 형태의 삼각형을 구축한 것이다. 영국의 산업 혁명은 이런 식의 큰 수익 구조가 있었기에 가능했다고도 볼 수 있다.

현대인의 감각으로는 너무도 역겨운 이야기가 아닐 수 없다. 아니, 18세기 영국인 중 일부도 역겹다고 느꼈다. 그리고 그들의 부지런한 운동 덕분에 마침내 1833년, 윌리엄 4세 시대에 노예 제도 폐지법이 성립했다. 이는 영국 본토뿐 아니라 서아시아 등에 있는 영국령을 포

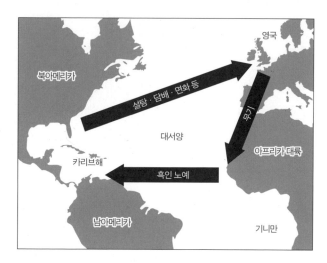

삼각무역이란

함한 제국 전체에 적용되는 제도로, 실시가 완료되기까지 5년이나 걸렸다. 그리고 모든 일이 끝났을 때는 이미 왕이 바뀌어 있었다.

윌리엄 4세는 예순다섯의 늦은 나이에 즉위해서 통치 기간은 7년에 불과했다. 수수하고 존재감 없는 왕이라는 이미지를 남기고 죽었다.

그리고 마침내 여왕의 시대가 시작됐다.

1846년, 유화, 로열컬렉션, 250.5×317.3cm

제10장

프란츠 빈터할터,
빅토리아 여왕의 가족

United Kingdom

엘렉트라 콤플렉스?

행운의 여신은 빅토리아를 향해 돌진했다. 300년 전의 엘리자베스 1세와 마찬가지로 빅토리아 역시 여왕이 될 확률은 한없이 낮았다. 아니 애당초 세상에 태어날 가능성조차 희박했다.

아버지 에드워드는 조지 3세의 넷째 아들이라서 왕관과는 인연이 없었다. 그래서 정략결혼 따위 사양하겠다며 나이 쉰이 넘을 때까지 애인과의 생활을 즐겼다. 그런데 큰형 조지 4세도, 다음 형도, 그리고 또 그다음 형(훗날의 윌리엄 4세)도 서자는 산더미 같은데 적자가 생기지 않았다. 그러자 생각지 않게 왕좌가 시야에 들어온 에드워드는 황급히 독일에서 정비를 맞이해 후계자 생산에 정진했다.

이렇게 해서 태어난 아이가 빅토리아다. 모세가 눈앞의 홍해를 가르고 유유히 바닷길을 통과했듯이 빅토리아의 앞길에도 아무런 방해물이 없었다. 에드워드는? 그 역시 딸 빅토리아가 태어난 지 8개월이 됐을 때, 왕위를 눈앞에 두고 어이없이 병사하고 말았다.

만약 에드워드가 왕위에 올라 오래 살았으면 어떻게 됐을까? 하노버가의 악습인 부왕과 그 후계자 간의 불화가 여기서도 발생했을까? 아버지와 딸이라면 상황은 달랐을까? 어느 쪽이든 빅토리아는 기억에도 없는 죽은 아버지를 꽤 미화하고 말았다. 뒤에 나오지만, 이러

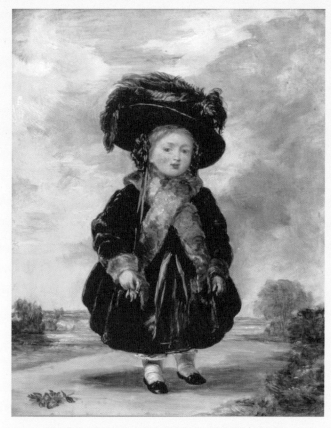

스티븐 포인츠 데닝, 〈네 살 무렵의 빅토리아 여왕〉(1823년)

한 감정이 총리 멜버른 자작을 향한 조금은 상식 밖의 집착으로 이어진 것인지도 모르겠다.

즉위는 열여덟 살에 이루어졌다. 하노버 왕조 최초의 여왕이다. 방종함의 극치를 보여줬던 남성 왕이 계속됐던 터라 국민은 천진무구해 보이는 젊은 여왕의 등장에 환호했다. 눈에 띄는 미녀는 아니었지만, 빅토리아에게는 순진하고 사랑스러운 소녀 같은 분위기가 있었다. 네 살 무렵 그린 초상화에서도 짐작할 수 있듯이 굽이 달린 구두로 다소 눈속임을 해야 할 정도로 몸집이 작았는데 다 자라서도 키가 150센티미터가 될까 말까 한 정도였다. 보는 이로 하여금 응원의 마음이 들게 하는 아담한 체구였다.

그러나 빅토리아는 몸도 마음도 결코 허약하지 않았다. 더할 나위 없이 건강하고 에너지가 넘쳤으며(출산 후 《거울 나라의 앨리스》에 나오는 달걀 캐릭터 험프티 덤프티처럼 변한 사실은 유명하다), 장래 군주로서 철저한 교육을 받아왔기 때문에 각오도 굳었고 실무 능력도 충분했다. 또 서류 작업도 좋아했다. 성격적으로는 결벽증과 더불어 합리적인 면과 로맨틱한 면이 모두 있다는 사실이 즉위 후 밝혀졌다. 왕관을 쓰고 가장 먼저 한 일은 어머니와 실질적인 절연이었다. 권력욕이 강한 자신의 시종(애인이었던 듯하다)과 손잡고 여왕이 될 딸을 지배할 작정으로 이것저것 명령하면서 빅토리아가 다 클 때까지 같은 방에서 취침을 함께 했던 어머니와 앞뒤 따지지 않고 바로 거리를 뒀다. 그리고

조지 헤이터, 〈빅토리아 여왕의 대관식〉(1838~1840년)

분명한 자립을 선언했다. 또 여왕이 받는 자유로운 수입으로 서둘러 아버지의 빚을 갚았다.

그리고 멜버른 자작이 등장했다.

휘그당의 멜버른은 빅토리아가 여왕이 됐을 당시 총리 2년 차였다. 쉰여덟의 나이에도 불구하고 이성을 끌어당기는 매력은 건재했다. 그의 이름은 시인 바이런과 얽혀 문학사에까지 등장한다. 30대 때 아내 캐럴라인(훗날 이혼)이 바이런과 대대적인 불륜 소동을 일으켜 세간을 시끄럽게 했기 때문이다. 이 상황만 보면 멜버른이 피해자지만, 멜버른 역시 별개의 여자관계로 두 번이나 소송당하는 등 염문이 끊이지 않았다. 타고 난 수려한 외모와 명석한 두뇌, 세련된 태도와 상대를 즐겁게 하는 대화법에 매료돼 빅토리아는 거의 숭배의 눈길로 그를 우러러보았고 좋은 정치 스승으로서도 전폭적인 신뢰를 보냈다.

당시 빅토리아가 쓴 일기와 편지는 온통 멜버른 일색이라고 해도 과언이 아니다. 모르고 읽으면 애인 찬가처럼 보일 정도다. 스승이자 아버지를 대신하는 존재이기도 했던 동경의 대상 멜버른. 그가 궁정을 떠나 만날 수 없게 되는 것이 행복한 여왕의 유일한 걱정거리였다. 2년 후, 걱정이 현실이 될 뻔했다. 의회가 새 총리로 토리당의 필을 선택해 멜버른이 사표를 제출한 것이다.

빅토리아는 격렬히 저항했고, 그런 여왕의 모습에 주의는 아연실

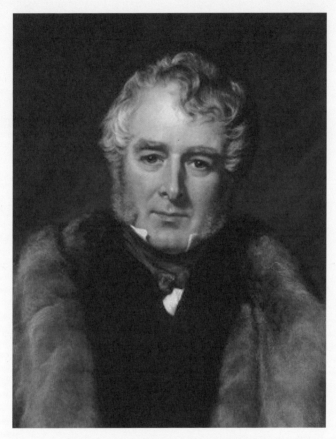

존 파트리지, 〈제2대 멜버른 자작 윌리엄 램〉(1844년)

색했다. 여왕은 필이 새로 선발한 궁녀들이 싫다고('침실 궁녀 사건') 버티며 결과적으로 총리 교체를 거부했다. 어쩔 수 없이 의회는 멜버른 내각을 다시 2년 가까이 연장할 수밖에 없었다. 이 명백한 정치 간섭 때문에 빅토리아의 인기는 한동안 곤두박질쳤고 '멜버른 부인'이라는 구설에 올랐다.

훗날 이 사건에 대해 빅토리아가 직접 젊은 혈기에 벌인 일이었다고 밝히고 반성했지만, 이 일로 그녀의 의존 성향이 만천하에 드러났다. '군림하되 통치하지 않는다'라는 원칙을 지키라는 멜버른의 설득에도 불구하고 듣지 않았던 이유는 그를 잃게 될까 봐 극도로 무서웠기 때문이다. 아버지의 얼굴을 모르고, 어머니와 거리를 두며, 어릴 적부터 자신을 이용하려는 무리에 둘러싸여 자란 탓에 의심이 많아진 빅토리아는 항상 고독했기에, 일단 누군가에게 사랑과 믿음을 주면 그 사람에게 딱 달라붙어 떨어지려고 하지 않았다.

그렇다면, 반대로 더 신뢰하고 육체적으로도 사랑할 수 있는 다른 상대가 나타난다면……? 자, 이제 앨버트가 등장할 차례다.

왕위와 덕의 결합

젊은 여왕에게는 남편이 필요하다. 그런데 이왕이면 여왕에게 정치적 영향력을 미칠 수 있는 남편, 나아가 그 남편이 이쪽이 시키는 대로 움직여주는 남자이면 좋겠다는 게 모든 군주의 바람이다. 지극히 당연한 생각이다. 빅토리아도 군주들의 이러한 생각을 익히 알고 있었기에 경계를 늦추지 않았다. 그래서 숙부인 벨기에 왕 레오폴트 1세가 강권하는 작센코부르크고타 공가(公家)의 앨버트와도 편지 왕래는 했지만, 이리저리 핑계를 대며 만나기를 거부했다. 그는 빅토리아의 어머니의 오빠의 차남, 즉 사촌지간이었는데 수년 전에 한 번 얼굴을 본 적이 있었다. 하지만 그때의 그는 멜버른의 상대가 되지 못했다.

1839년 가을, 속이 탄 벨기에 왕은 앨버트를 직접 버킹엄궁전에 보냈다. 그리고 빅토리아는 앨버트에게 한눈에 반했다. 그는 전보다 아름다운 귀공자 자태를 뽐내고 있었다. 그녀는 새삼 깨달았다. 멜버른은 늙어가고 있었다. 더구나 그와는 앞으로 영원히 결혼할 수 없다. 한편 앨버트는 동갑인 스물한 살. 결혼하면 낮뿐 아니라 밤에도 함께 있을 수 있고, 왕조를 계속 자신의 자손에게 물려줄 수 있다. 전형적인 정략결혼의 궤도임에도 두 젊은이 사이에는 분명한 사랑이 싹텄다.

아직 영어를 잘하지 못하는 앨버트와는 독일어로 대화했지만, 어

느 쪽도 기본적으로는 성실하고 근면하며, 사고방식과 음악 취향에도 공통점이 있어서 이야기가 잘 통했다. 빅토리아가 프로포즈를 하고서 불과 4달 만에 결혼식을 올렸다. 이때 빅토리아는 실크 새틴으로 만든 하얀색 드레스를 입었는데, 이때부터 신부가 순백의 드레스를 입기 시작했다고 한다. 두 사람이 좀처럼 보기 드문 행복한 부부 생활을 보냈으므로 저들처럼 행복하길 바랐던 사람들의 열망이 반영되지 않았을까?

빅토리아는 진심으로 앨버트를 사랑하고 의지했으며 때로는 정치 상담도 했다. 그러나 공무를 분담할 마음은 없었다. 공무는 어디까지나 자신의 영역이었다. 소녀 시절에 신물이 날 정도로 자신의 권리를 침해당해 온 경험 때문인지 빅토리아는 이 점에 관해서는 신경질적이었고, 앨버트는 잘 이해해줬다. 이런 의미에서는 벨기에 왕의 기대는 빗나갔다고 할 수 있겠다.

사실 앨버트는 마리아 테레지아 여제의 현명한 부군과 마찬가지로 정치적 인간은 아니었다. 자신의 역할은 경제적인 면에서 왕실에 기여하는 것이라고 간파한 앨버트는 궁정의 불필요한 씀씀이를 철저하게 배제하는 등 뛰어난 재정 능력을 보여줬다. 또 학문과 예술 애호가 기질을 살려 세계 최초의 만국 박람회를 개최해 대대적인 성공을 거뒀다. 1851년에 열린 런던 박람회가 바로 그것인데, 5개월간 총 600만 명의 관람객이 방문해 세계에 영국의 영화를 과시했다.

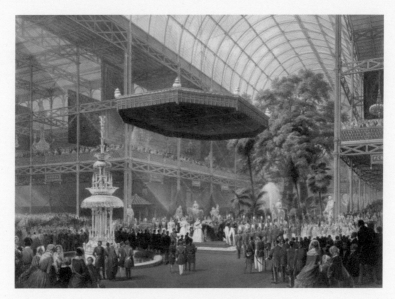

루이 허프, 〈수정궁(런던 만국 박람회)〉(1851년)

하지만 그 무엇보다 앨버트의 최대 공적은 빅토리아의 정신적 안정제 역할을 했다는 점일 터다. 아홉 자녀의 아버지로서 아내를 소중히 대하고, 곁에 애첩을 두지 않았다(지금껏 왕족 중에 이런 사례는 거의 없다). 또 왕족이 거실에 트리를 장식하고 행복하게 축하하는 사진과 판화를 다수 유포한 덕분에 독일 관습이었던 크리스마스트리가 영국에도 퍼졌다. 연애결혼이라는 로맨스, 그 결과인 이상적인 가정이 동화 속 옛날이야기가 아닌 현실 가정으로 국민의 눈앞에 나타났다. 작가 리튼 스트레이치가 말하는 '왕위와 덕의 결합'을 사람들은 여왕 부부를 보며 믿을 수 있었다. 이는 빅토리아 시대를 결정짓는 것으로 상상 이상의 큰 의미를 갖는다.

요란한 낭비벽도 과한 옷치레도 찾아볼 수 없는 왕가의 씀씀이는 언뜻 보기에 왕후 귀족에도 미치지 못하는, 중산 계급보다 조금 더한 수준의 사치가 전부였다. 물론 실제로는 그렇지 않았지만, 그래도 왕이라는 신분치고는 수수하고 건실한 부부였다. 빅토리아의 인기가 확고했던 이유는 앨버트라는 남편을 얻었기 때문이다. 그녀는 양대 정당을 공평하게 취급했기에 삐걱거리던 의회와 왕실의 관계는 서서히 회복했다.

빅토리아 여왕의 이미지는 '사랑받는 아내', '자상한 어머니'였다. 엘리자베스 1세가 처녀왕으로서 일종의 초월적 존재감과 카리스마를 가지고 국민 위에 군림한 것과는 상당히 다르다고 할 수 있다.

여왕 통치의 번영

영국에는 여왕이 통치하면 번영한다는 징크스가 있다. 빅토리아 여왕의 경우에는 자신의 자손도 크게 번영했다.

〈빅토리아 여왕의 가족〉을 살펴보자. 결혼 6년 만에 벌써 다섯 명의 자녀들에 둘러싸여 있다. 왼쪽부터 여아 복장을 한 차남 앨버트, 장남 에드워드(훗날의 에드워드 7세), 빅토리아 여왕, 남편 앨버트 공, 차녀 앨리스, 태어난 지 얼마 안 된 갓난아기 삼녀 헬레나, 장녀 빅토리아다(이후에도 2남 2녀가 태어났다).

이 공식 초상화를 그린 독일인 빈터할터는 각국 궁정에서 서로 데려가려고 안달이었던 인기 화가로 엘리자베트 황후와 외제니 황후의 초상화로 유명하다. 빅토리아가 마음에 들어 했던 화가이기도 하다. 작품 속 빅토리아는 꽤 미화한 듯하다. 왜냐면 이 무렵 이미 비만으로 고생 중이었기 때문이다.

빅토리아의 별명 중 하나가 '유럽의 할머니'인데, 딸들을 유럽 전역의 왕가에 왕비로 시집보냈고, 또 유럽 전역의 왕가에서 아들의 신부를 데려와 손자가 40명, 증손자가 37명이나 되는 등 그물 형태로 혈맥을 넓혔기 때문이다. 진짜 할머니는 장녀가 아이를 낳았을 때 됐는데, 이때 아직 서른아홉 살이던 빅토리아는 충격을 받았다고 한다

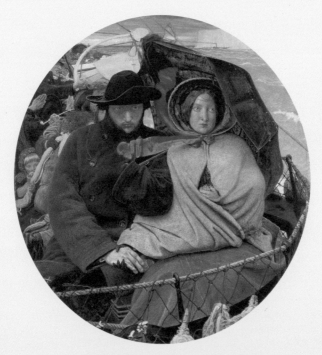

포드 매덕스 브라운, 〈영국의 최후〉(1852~1855년)
빈곤 때문에 호주로 건너가는 부부

(그럴 만하다).

참고로 대국과의 결합을 열거해 보면, 장녀 빅토리아가 독일 황제 프리드리히 3세 비, 장남 에드워드의 비는 덴마크 왕녀 알렉산드라(러시아 로마노프 황제 알렉산드르 3세 비 다우마의 언니), 손자에는 독일 황제 빌헬름 2세, 로마노프 황제 니콜라이 2세 비 알릭스, 이 밖에 스웨덴 왕비, 노르웨이 왕비, 스페인 왕비, 그리스 왕비 등 화려한 단독 승리가 따로 없다. 부자는 부자와 결혼해서 더욱 번영하고, 가난뱅이는 가난뱅이와 결혼해서…… 같은 느낌이랄까?

그러나 빛이 있는 곳에 그늘도 있는 법. 귀족과 신흥 부르주아가 지위와 황금을 쓸어 모으는 한편 서민의 생활이 얼마나 비참했는지는 찰스 디킨스가 작품(자전 소설《데이비드 코퍼필드》)속에서 생생히 그린 바와 같다. 아니, 현실은 소설 이상이었다. '살인마 잭'이 빈민가를 어슬렁거리며 매춘부를 잔인하게 살해하고 종적을 감췄다. 이 연쇄 괴수 살인범 용의자 중에 빅토리아의 손자 클래런스 공이 있다는 사실은 이 시대의 이면성을 잘 드러낸다.

혈우병 문제도 있다. 빅토리아를 보인자로 하는 이 질환은 그녀의 아들과 손자, 증손자를 통해 유럽 전역의 왕가와 고위 귀족에게 퍼졌는데 가장 유명한 사례는 로마노프가다. 이 왕조의 단절에는 마지막 황태자가 혈우병이었다는 점도 한몫했다(이에 대해서는《명화로 읽는 로마노프 역사》에서 다룰 예정이다).

빅토리아의 재위 기간은 영국에서 당시로선 가장 긴 64년이었다. 여기에도 빛과 그림자가 있다. 통치 전반의 밝음과 후반의 어두움이 강한 대비를 이룬다.

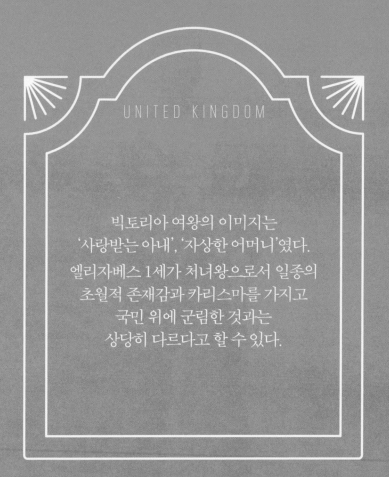

빅토리아 여왕의 이미지는
'사랑받는 아내', '자상한 어머니'였다.
엘리자베스 1세가 처녀왕으로서 일종의
초월적 존재감과 카리스마를 가지고
국민 위에 군림한 것과는
상당히 다르다고 할 수 있다.

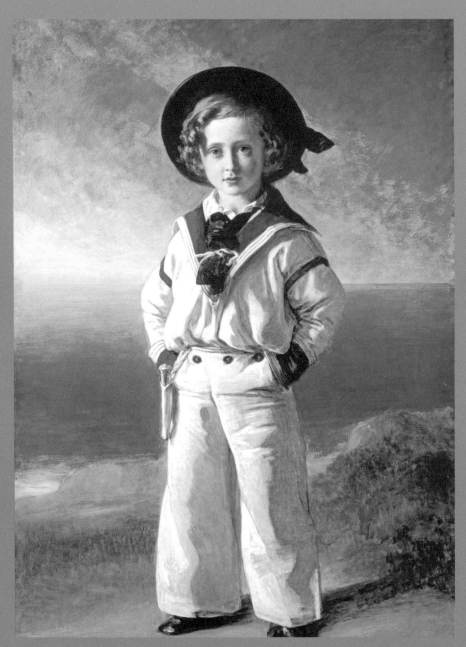

1846년, 유화, 로열컬렉션, 127.1×88cm

제11장
프란츠 빈터할터,
에드워드 왕자

United Kingdom

실망스러운 아들

푸른 바다가 바라다보이는 언덕에 당시 유행하기 시작한 세일러복을 멋지게 차려입고 주머니에 손을 꽂고 양발을 벌린 채 한 소년이 서 있다. 어리지만 실로 당당한 존재감을 내뿜는 이 소년은 빅토리아 여왕의 장남, 다섯 살 에드워드 왕자다. 훗날 에드워드 7세로 즉위한다.

분명 부모의 맹목적인 사랑 속에서 자랐겠거니 생각하겠지만, 그렇지도 않았다. 앨버트 공도 빅토리아도 아들을 왕위 계승자에 걸맞게 단련시키려고 어린 시절부터(이 초상화를 제작할 무렵부터 이미) 교육 담당관들에게 명령해 엄격한 스파르타 교육을 실시했다. 성실한 일벌레였던 양친의 눈에는 아들이 경박 그 자체로 보여서 엄격하게 훈육한 것이라고 말하는 사람도 있다. 그런가 하면 이러한 엄격함이 예상치 못한 결과를 낳아 오히려 반항심을 품게 됐다는 말도 있다. 달걀이 먼저인지 닭이 먼저인지 알 수 없으나, 어느 쪽이 먼저든 에드워드가 주색잡기를 좋아하고 늘 수많은 사람에게 둘러싸여 있을 만큼 인기가 많고 여자가 끊이지 않았던 것은 분명하다. 일생 그를 거쳐 간 여자가 100명이 넘는다고 한다.

1861년 연말 즈음, 에드워드가 재학 중이던 케임브리지 대학에서 에드워드가 또 도를 넘는 불량 행동을 했다며 왕실에 불만을 토로했

다. 앨버트 공은 평생 그다지 몸이 건강한 편이 아니었고, 특히 이때는 회복된 지 얼마 되지 않아 몸 상태가 좋지 않았음에도 불구하고 아버지로서의 의무를 다하기 위해 추운 날씨에 외출을 강행했다. 그런데 귀가 후 열이 나는가 싶더니 그대로 마흔둘의 젊은 나이에 갑작스레 세상을 떠났다. 발표된 병명은 장티푸스였다.

결혼 21년 만에 빅토리아는 아홉 명의 자녀가 딸린 과부가 됐다. 전적으로 남편을 의지하던 그녀가 받은 충격은 이루 말할 수 없었다. 빅토리아는 남편의 죽음이 방탕한 아들 에드워드 때문이라고 단정지었다. 내심 깊이 반성하고 있던 에드워드는, 어머니가 모든 죄를 자신에게만 뒤집어씌우고 심하게 몰아세우자 화가 났다. 모자 관계는 날로 험악해져서 죽을 때까지 불화가 끊이지 않았다(하노버가의 부모 자식 관계가 맥맥이 이어지고 있는 셈이다).

빅토리아의 통곡은 당시의 편지나 일기에 잘 나타난다. 편지와 일기에는 행복한 인생은 끝났다, 이 세상은 없는 것이나 다름없다, 혼자 잠자리에 들기 무섭다 등의 푸념으로 가득하다. 프로이센에 시집 간 장녀에게 보낸 편지에서는 자기보다 남편이 먼저 죽지 않기를 매일 그렇게 기도했건만 결국 이렇게 되고 말았다고 한탄하는 대목까지 나오는 걸 보면, 빅토리아의 의존 성향이 그 옛날 멜버른 총리 때와 별반 달라지지 않았음을 알 수 있다.

그렇다면 또 다른 의존 상대가 등장하면 어떻게 될까?

브라운 부인

장례식이 끝나고 여왕은 검은 상복을 걸치고 버킹엄궁전 깊이 몸을 숨긴 채 공식적인 자리에서 자취를 감췄다. 다음 해 의회 개회식에도 참석하지 않았다. 마침내 런던과도 윈저성과도 멀어졌다. 남부 와이트섬에 있는 앨버트 공이 설계한 별궁 오즈번하우스와 스코틀랜드의 밸모럴성을 오가며 비탄에 빠져 지냈다. 사람들은 그녀를 깊이 동정하며 새삼 부부의 강한 유대감에 감동했다. 적어도 처음에는 그랬다.

그러나 무려 2년 동안의 완벽한 칩거 후에도 여왕은 공식 행사에 좀처럼 모습을 드러내지 않았다. 나온다 해도 여전히 상복 차림에 죽은 남편의 초상화가 그려진 팔찌를 차고 음침한 기운을 뿜어대는 모습에, 여왕을 동정해 마지않던 국민도 질리기 시작했다. 일하기 싫거든 퇴위해서 인상 좋고 싹싹한 젊은 에드워드를 대신 왕으로 세우면 좋겠다는 목소리까지 나왔다.

또 설상가상으로 빅토리아를 '브라운 부인'이라고 부르는 잡지까지 등장했다. '브라운 부인'이라니, 도대체 무슨 일이 있었던 걸까?

스코틀랜드 고지 출신의 존 브라운은 왕가의 여름 피서지 밸모럴성의 고용인(주로 말을 돌보는 일)이었다. 당연히 빅토리아와도 얼굴을 아는 사이였는데, 남편이 죽고 3년쯤 됐을 무렵부터 급속도로 친해

져(일기에 이름이 자주 등장하기 시작한다), 빅토리아는 높은 급료를 주고 브라운을 자신의 시종으로 삼았다. 이후 빅토리아는 사람들 시선 따위 아랑곳하지 않고 브라운을 총애하면서 한시도 곁에서 떨어지지 않으려고 해 주위를 당혹스럽게 했다.

무엇보다 신분 차이가 너무 심했다. 거칠고 사투리가 심한 촌스러운 영어밖에 할 줄 모르는 이 연하의 노동자는 아름다운 눈과 크고 늠름한 육체가 시선을 끌긴 했지만, 엄연한 계급 제도도 분간하지 못하는 건지 여왕을 대하는 태도가 지나치게 허물없었다. 자녀들, 그중에서도 특히 에드워드는 불쾌감을 감추지 않고 얼굴에 그대로 드러냈다. 하지만 브라운의 이러한 태도야말로 빅토리아에게는 기쁨이었고 우울한 마음을 어루만져주는 위로제였다. 점차 여왕의 얼굴에 웃음이 돌아와 스코틀랜드 안을 순행할 수 있게 됐다. 순행 때마다 반드시 브라운이 집사 자격으로 동행했기 때문에 소문이 나지 않을 수 없었다.

〈오즈번하우스의 빅토리아〉는 이즈음에 그려진 그림이다. 마흔여섯 살의 빅토리아는 변함없이 상복 차림이고 말까지 검은색이다. 말의 재갈을 잡고 있는 서른아홉 살 브라운의 옷도 검은색이다. 이 그림은 총애하는 브라운과의 더블 초상화인 동시에 발 근처의 빨간색 상자(내각이 정기적으로 보내는 중요 서류가 들어 있다)가 시사하듯이 여왕은 런던에 없어도 이렇게 일을 하고 있다고 알리는 그림이기도 했다.

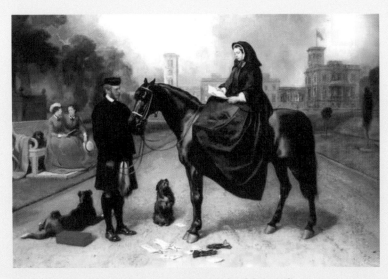

에드윈 랜시어, 〈오즈번하우스의 빅토리아〉(1865년)

계속 런던을 피하는 빅토리아를 향한 비난은 마침내 점점 커져만 갔다. 게다가 에드워드의 방탕한 생활이 폭로되면서, 왕위 교체보다 차라리 왕정 따위 폐지하고 공화제를 채택하자는 기운마저 고조됐다. 이러한 분위기를 잠재운 이가 어떤 의미에서 죽은 앨버트 공이다.

부활

1871년 건강했던 에드워드가 장티푸스로 쓰러져 한때는 아버지의 전철을 밟을 뻔할 정도로 위독한 상태에 빠졌다. 빅토리아도 간병을 위해 달려왔다. 그리고 신기하게도 아들은 아버지의 기일에 회복했다.

바닥으로 떨어졌던 왕실의 인기는 이 '기적'(혹은 수완가 디즈레일리 총리의 주도면밀한 '시나리오')에 힘입어 금세 되살아났다. 왕정 폐지를 외쳤던 사람들은 이제 여왕 만세, 왕태자 만세를 외쳐댔다. 다음 해인 1872년, 세인트폴 사원에서 열린 질환 회복 기념 예배를 계기로 빅토리아는 공무에 복귀했다. 오랜만에 듣는 열렬한 환호가 본인도 아주 싫지는 않았다.

런던으로 돌아온 후에도 곁에는 브라운이 있었다. 빅토리아의 정신은 안정을 유지했다. 브라운은 괴한이 궁정 마차를 습격했을 때도

용감히 여왕을 보호해 다시 한번 여왕의 인정을 받았고, 특별한 칭찬 뿐 아니라 기사 다음가는 계급인 에스콰이어 칭호도 받았다. 빅토리아의 총애는 점점 깊어져 윈저성에 브라운의 개인실을 마련해 줬고, 오스번하우스에는 브라운의 흉상까지 세웠다. 이전만큼 소문이 공공연하게 나돌지는 않았지만, 여왕이 브라운과 비밀 결혼했다는 속닥거림은 계속됐다.

브라운이 단독(丹毒)에 걸려 쉰여섯의 나이로 병사하자 빅토리아는 윈저성에서 장례를 집행하고 왕족의 참석을 지시했지만, 대부분은 갖가지 이유를 대고 결석했다. 얼마 후 이번에는 브라운과의 추억을 직접 집필해 책으로 내고 싶다고 했지만, 주위의 격렬한 반대에 부딪혀 무산됐다. 단, 윈저성에 있는 브라운의 개인실은 앨버트 공의 개인실과 마찬가지로 생전 그대로 보존하게 했다.

이후 빅토리아의 일기에는 '나는 외톨이다'라는 문장이 자주 등장한다. 많은 자녀와 손자, 친구와 신하에 둘러싸여 있었지만, 그래서 더 끔찍하리만치 고독했던 그녀의 마음을 엿볼 수 있다. 감정적인 성격의 그녀에게는 근사한 외모를 갖춘 의지할 만한 남성이 곁에 있어야 했지만, 아쉽게도 네 번째 남자는 나타나지 않았다.

브라운은 빅토리아의 몸과 마음을 위로해 준 연인이었을까?

그랬을 가능성은 적지 않다. 훗날 유언에 따라 여왕의 관에 브라운의 유품을 몰래 넣었다는 신하의 증언이 있고, 새 왕이 된 아들 에드

워드의 반응도 필요 이상으로 격렬했다. 어머니가 간직하고 있던 브라운의 사진을 모두 처분하고 어머니의 명령으로 만든 브라운의 흉상을 부수었으며, 어머니가 그대로 보존하라고 명령한 브라운의 개인실을 당구장으로 개조했다. 그리고 어머니가 브라운과 오랫동안 함께 지냈던 오즈번하우스를 해군 병사 학교에 하사해 버렸다.

어머니가 자신의 행동을 아무리 로맨틱하게 포장해도 에드워드의 눈에는 이 모든 것이 위선으로 보였을 수도 있다. 아들의 여성 편력을 질책하더니 자신도 똑같지 않은가, 하고 말이다. 그야말로 빅토리아 시대 자체가 가진 이중성이다. 고상한 척하는 겉모습 안에 감춰진 추한 실체.

의자의 '다리'라고 말하는 것조차 품위 없고 부끄러운 짓이라고 여기면서, 창녀의 수는 런던에만 8만 명, 여섯 집 중 한 집이 매춘관(1857년의 통계)이었다. 부부간에도 속옷을 입은 채 잠자리를 하면서 아카데미 회화에는 올누드가 넘쳐났고, 부유층 옆에서 빈민들이 굶어 죽어 갔다. 또 앞 장에서 다뤘듯 살인마 잭의 용의선상에 빅토리아의 손자이자 에드워드의 장남 클래런스 공이 오르기도 했다. 〈빅토리아 여왕과 로열패밀리〉에서 중앙이 빅토리아고 바로 뒤에 서 있는 사람이 에드워드, 그리고 그 오른쪽 옆에 선 소년이 클래런스 공이다. 국민은 왕족에게 표면적으로는 경의를 표했지만, 뒤에서는 맘껏 조롱했다.

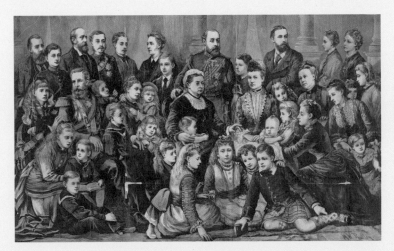

M. W. 리들리, 〈빅토리아 여왕과 로열패밀리〉(1877년)

1886년에 출간된 로버트 스티븐슨의 《지킬 박사와 하이드》는 고결한 지킬 박사와 흉악범 하이드가 동일 인물이라는, 그야말로 이 시대의 핵심을 꿰뚫은 소설이라고 할 수 있다.

팍스 브리태니카

여러 모순과 혼돈이 난무했지만, 그래도 빅토리아 시대가 '공전의 번영'과 연결돼 있다는 사실을 부인할 사람은 아무도 없다. 이 시대를 고대 로마 시대의 '팍스 로마나(로마의 평화-옮긴이)'를 흉내 내 '팍스 브리태니카(대영제국에 의한 평화)'라고 불렀다. 부는 세계 각지로 확장한 식민지를 통해 얻었다. 그러나 속을 들여다보면 추한 구석도 있었다. 한 가지 사례만 봐도 알 수 있다.

마지못해 노예무역을 폐지한 후 영국은 또 다른 삼각무역을 추진했다. 중국무역에서 발생하는 수입 과잉을 해소할 방편으로 노예 대신 인도령에서 생산한 아편을 선택한 것이다. 아편을 부지런히 중국(청 왕조)에 실어 나르고 저항하면 출병했다(아편 전쟁). 마약으로 타국을 약체화하는 이 비열한 수법을 야당이 '불의의 전쟁'이라며 강력히 반대하는데도 불구하고 밀어붙인 이가 멜버른 내각이며 용인한 이는

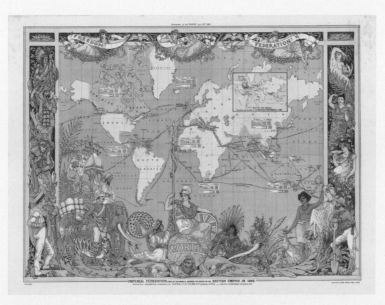

최전성기의 대영 제국 지도(1886년)

빅토리아였다.

영국은 예전의 에스파냐 합스부르크가처럼 '태양이 지지 않는 나라'가 됐다. 최고 전성기인 1886년, 제국 지도에 나타난 영국의 의기양양한 모습을 살펴보자. 빨간색으로 칠해진 부분이 영국 영토다. 화면 조금 오른쪽 위에 있는 작은 지도에 1세기 전 영토가 표시돼 있다. 둘을 비교하면 빨간색 부분이 폭발적으로 증가했음을 알 수 있다.

중앙 아래 지구 위에는 영국의 의인상 브리타니아가 일곱 개 바다를 지배하는 바다의 신 포세이돈의 삼지창을 쥐고 앉아 있다. 화면 왼쪽 끝에는 바다를 담당하는 세일러 복장의 해병과 육지를 담당하는 육군 사관, 오른쪽 끝은 삽을 든 농민과 천을 든 직인. 이 밖에 아메리카 원주민과 인도인, 아프리카인, 호주의 캥거루와 아프리카의 코끼리도 보인다.

오른쪽 띠 부분에는 눈이 치켜 올라간 기모노 차림의 일본 여성도 있다. 일영통상항해조약 체결과 '나마무기(生麦) 사건(1862년 일본 나마무기 지역의 무사들이 영국 관광객에게 칼을 휘둘러 1명이 사망하고 2명이 중상을 입은 사건-옮긴이)' 등 영국은 일본과도 관계가 깊었다. 일본은 나가사키 데지마에 있는 네덜란드 무역관을 통해 영국이 아편 전쟁으로 벌인 행태를 잘 알고 있었기에 경계하고 있었다.

작센코부르크고타 왕조의 시작

리하르트 바그너의 아내 코지마의 일기에 따르면, 바그너는 빅토리아 여왕 알현 후 "저런 바보 같은 여자 같으니. 왜 아직도 아들한테 왕위를 물려주지 않는 거야?"라고 말했다고 한다.

독일인 작곡가에게 들을 말은 아닌 듯싶지만, 분명 여왕의 아들도 바그너와 같은 생각이었을 터다. 오랜 기다림 끝에 마침내 새로운 세기를 맞이한 1901년, 드디어 미워했던 어머니는 천국의 부르심을 받았다. 그녀의 임종을 지켜보며 울었다는 얘기도 있고, 장례식 자리에서 "건배!"를 외치며 웃었다는 얘기도 있다. 아무래도 후자 쪽이 더 신빙성이 느껴진다. 나이 예순이 다 돼 대망의 왕관을 차지한 새 왕 에드워드 7세는 이참에 왕조명도 아버지 앨버트의 고향 이름을 따서 '작센코부르크고타'로 바꿨다.

만년 왕태자로 불리며 어머니로부터 무능인 취급을 받고 정치 실무에서 배척당하기 일쑤였던 에드워드지만, 사교성과 기민함을 살려 유럽 각국은 물론 독일, 미합중국, 러시아 등을 돌며 훌륭히 왕실 외교를 수행한 덕분에 이미 '피스메이커(평화 제조자)'라 불리고 있었다.

왕비는 덴마크의 왕녀 알렉산드라. 아름답기로 유명했지만 역시나 하노버가의 전통 그대로 왕은 왕비에게 냉담했다. 단, 알렉산드라의

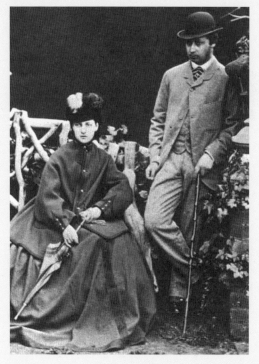

에드워드와 알렉산드라

여동생 다우마(러시아 이름은 마리아 표도로브나)가 로마노프 왕조의 알렉산드르 3세의 아내가 되면서 가족끼리 친하게 교류했고 나아가 영러 관계 구축으로 이어졌다.

빅토리아는 자신의 사후에 모자란 아들이 왕위에 앉으면 영국의 미래가 어떻게 될지 노심초사했지만, 팍스 브리태니카라는 위대한 유산 덕분에 에드워드 7세는 마지막까지 방탕왕의 모습 그대로 통치를 마칠 수 있었다. 단, 통치 기간은 9년으로 짧았다.

그리고 물론 죽을 때까지 애인은 빠뜨리지 않았다. 마지막 공식 정부이자 가장 사랑한 상대는 앨리스 케펠. 그녀의 증손이 현 찰스 3세의 애인이었다가 재혼 상대가 된 커밀라 볼스다. 시대가 성큼 가까워졌다.

UNITED KINGDOM

여러 모순과 혼돈이 난무했지만,
빅토리아 시대가 '공전의 번영'과
연결돼 있다는 사실을
부인할 사람은 아무도 없다.
영국은 예전의 에스파냐 합스부르크가처럼
'태양이 지지 않는 나라'가 됐다.

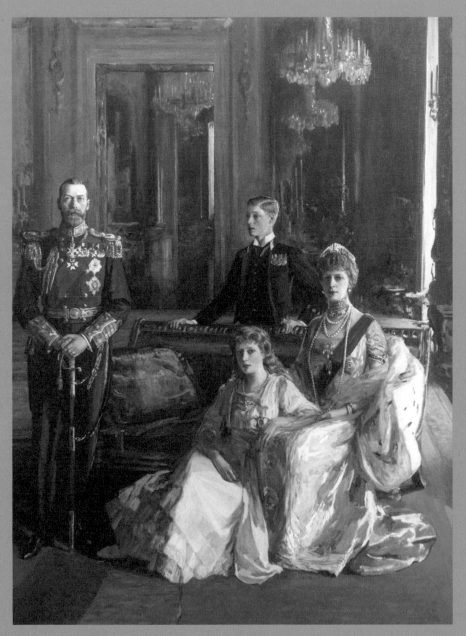

1913년, 유화, 내셔널포트레이트갤러리, 340.3×271.8cm

제12장

존 레이버리,
**버킹엄궁전의
로열패밀리**

United Kingdom

실망스러운 후계자들

빅토리아 여왕으로부터 일방적으로 변변찮은 아들이라는 평가를 받았던 에드워드 7세였지만, 그 역시 장래 왕태자가 될 자신의 장남 클래런스 공을 마땅찮게 여겼다.

클래런스 공이 명예스럽지 못한 소문에 휩싸인 것은 분명하다. 1889년에 일어난 클리블랜드 스트리트 스캔들(런던 클리블랜드 거리에 있는 동성애 남성 매춘 업소가 적발된 사건)에서는 손님 중 한 명이었다는 소문이 돌았다. 당시 동성애는 범죄였다. 이 스캔들이 있고 몇 년 후 작가 오스카 와일드가 재판에서 유죄 선고를 받고 2년의 중노동형에 처해져 문학적 생명이 끊긴 일은 너무나도 유명하다(오스카에게는 사건을 덮어 줄 고위층 할머니나 아버지가 없었다).

또다시 불초한 아들이 왕위를 이어받겠거니 하고 모두 생각했지만, 클래런스 공작은 폐렴에 걸려 스물여덟의 나이에 급사했다. 물론 이러한 왕실 공식 발표보다 정신병원에서 뇌매독으로 죽었다는 소문을 믿는 사람이 더 많았다.

왕위 계승권은 해군 군인이었던 차남에게 넘어가 부왕이 서거한 1910년, 조지 5세가 왕위에 오른다. 아버지와도, 형과도 닮지 않은, 군인 기질에 근엄하고 올곧으며 우표 수집이 취미인(따분한 취미라고 모

두가 비웃었다) 재미없는 국왕이 탄생했다. 그러나 이 수수함과 묵묵히 공무에 열중하는 모습이 왕실 최대의 위기를 구하게 된다.

그리고 말할 필요도 없이, 조지 5세 역시 불초한 장남 때문에 머리를 싸매게 된다.

세계대전 전야

〈버킹엄궁전의 로열패밀리〉는 대관식 3년 후의 조지 5세 국왕 부부와 장남, 장녀를 그린 작품이다. 아래로 남자아이 네 명이 더 있는데 그림에는 없다.

이곳은 버킹엄궁전이다. 3대 전, 화려한 생활을 좋아하는 조지 4세가 대대적으로 증축해 빅토리아 여왕 시절부터 원수 공저로 사용하고 있다. 여러 개의 호사스러운 응접실 중 특히 이곳 화이트드로잉룸은 우아하기로 유명한데, 전체적으로 흰색과 금색이 기조를 이룬 공간에 고풍스러운 조지 왕조풍(조지 1세부터 4세까지의 스타일) 가구가 늘어서 있고 벽면을 여러 개의 대형 거울이 장식하고 있다. 성답게 만약의 사태에 대비해 비밀 문까지 있다.

아일랜드 출신 화가 레이버리는 영국 왕실과 관계가 깊어 훗날 왕

립 아카데미 회원이 되기도 했다. 동시대에 활동한 유미파 휘슬러의 영향을 받은 화가답게 방과 등장인물이 자아내는 분위기와 묘사가 잘 어우러진다. 즉 묘하게 고색창연하고 모델의 실존감이 희미하다. 뭔가 색바랜 흑백 사진을 토대로 그렸나 하는 느낌마저 든다. 아마도 천장 높이 매달린 샹들리에가 모두 꺼져 있고, 오른쪽 유리창으로 햇살이 비치는데도 답답한 공기에 눌린 듯 분명 흰색인 벽이 어둡게 가라앉아 있기 때문이리라.

해군 제독의 제복을 입고 성대하게 훈장을 찬 조지 5세는, 평소처럼 정면을 향하고 목까지 꽉 채워 잠근 옷깃만큼이나 짐짓 위엄스러운 얼굴로 양손을 군도에 올린 채 꼿꼿하게 부동자세로 서 있다. 그야말로 엄격한 가부장의 표본이다.

부인과 자녀는 그와 조금 거리를 두고 모여 있다. 떨어져 있긴 해도 부부 사이는 나쁘지 않았다(여하튼 왕은 평생 단 한 명의 애인도 만들지 않았다). 왕비 메리는 그녀의 강인한 정신이 빅토리아 여왕의 맘에 든 덕분에 처음에는 클래런스 공작의 약혼자가 됐다. 하지만 그가 돌연 사망하는 바람에 재차 빅토리아가 재촉해 다시 클래런스 공작의 남동생과 결혼했다. 메리의 어머니는 빅토리아 여왕의 숙부의 딸(즉 사촌)이라서 조지 5세 부부는(복잡하지만, 어쨌든) 혈연관계다.

왕비의 무릎에 기대고 있는 소녀는 장녀이자 외동딸, 열여섯 살의 메리(어머니와 동명)다. 이후 약 반세기를 살았다. 특별히 장수하지도

않았는데 그녀는 평생 무려 다섯 번이나 국왕이 바뀌는 행사에 참석했다. 조부 에드워드 7세, 아버지 조지 5세, 오빠 에드워드 8세, 남동생 조지 6세, 조카 엘리자베스 2세다.

이 다섯 명 중 한 명, 열아홉 살의 왕태자 에드워드(훗날의 에드워드 8세)가 지금 소파 뒤에 서 있다. 나이에 비해 조금 어리고 허약해 보인다. 훗날의 자서전에 따르면 유모에게 학대당하고 학교에서는 괴롭힘을 당했다고 한다. 이미 이때부터 부왕으로부터 한심한 녀석이라는 낙인이 찍혀 혼자만 쓸쓸히 엉뚱한 곳을 바라보고 있다. 그렇다고는 하나 잘생긴 에드워드의 여성 편력은 이미 시작된 상태였다.

20여 년 후의 에드워드 등신대 초상을 월터 시커트(놀랍게도 이 화가 역시 살인마 잭의 유력 용의자 중 한 명이다)가 그렸다. 근위보병 제5연대 명예 연대장 제복을 입은 에드워드는 마치 스캔들로부터 자신을 지키는 방패라도 되는 양 커다란 검은색 모피 모자를 쥐고 있다. 왼팔에는 검은색 상장(喪章)이 보인다. 부왕 조지 5세가 서거한 지 얼마 안 됐을 때다.

아버지가 병상에서 자신이 죽으면 아들은 1년 안에 파멸할 것이라고 말했다고 하는데, '파멸'이 옥좌에서 내려오는 것을 의미한다면 그대로 이루어졌다. 에드워드 8세는 미국인 심프슨 부인과의 '왕관을 건 사랑'을 위해 즉위한 지 10달쯤 됐을 때 남동생에게 왕위를 양보했기 때문이다. 그러나 다른 관점에서 보면, 책임이 무거운 공무를

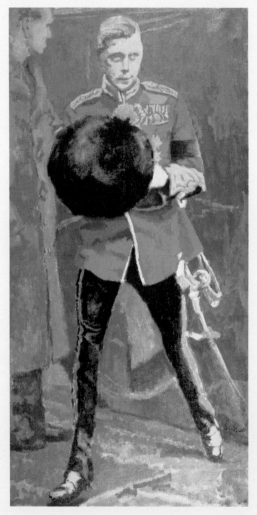

월터 시커트, 〈에드워드 8세〉(1936년)

집어던지고 연애결혼해서 호화롭고 마음 편히 오래 산 인생을 파멸이라고 부르기는 어렵다.

어쨌든 레이버리의 가족 그림만 보고서는 이런 전대미문의 뜻밖의 사건이 기다리고 있으리라고는 아무도 상상하지 못했으리라. 오히려 당시 일어날 법한 최악의 사태를 꼽으라면, 사회주의자에 의한 왕정 폐지, 식민지 독립과 국지 전쟁으로 인한 경제 악화 정도다. 조지 5세의 못마땅해 보이는 얼굴은 왕실의 우려를 드러내고 있었다.

사촌들의 전쟁

1914년 6월 말, 발칸반도 세르비아에서 오스트리아 합스부르크가의 제위 계승자가 왕비와 함께 암살됐다. 이른바 '사라예보 사건'이다. 이 사건은 제1차 세계대전의 도화선이 된다. 하지만 전쟁의 불씨는 훨씬 전부터 조금씩 타오르고 있었다.

19세기 후반은 영국, 러시아, 오스트리아 3개 대국이 세계의 거의 절반을 지배하며 절묘한 균형으로 평화가 유지되고 있었다. 그런데 신흥 세력 독일이 맹렬한 기세로 공업화와 군사화를 추진하면서 신세기 들어 수면 아래서 복잡한 사파전이 시작됐다. 이윽고 독일이 발

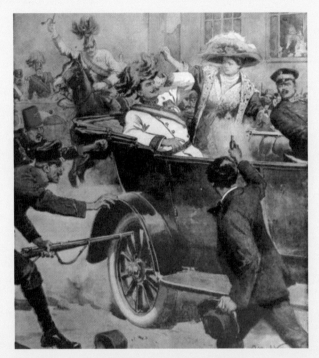

아킬레 벨트라메, 〈사라예보 사건〉(1914년)

칸에서 중동으로 진출하려는 야망을 드러내자 이해관계를 둘러싼 각국의 대립각은 더 날카로워졌고 정세는 일촉즉발의 상황으로 치달았다. 영국은 대독일 전략을 취해 프랑스, 러시아와 각각 협상을 맺었고, 이에 대항하는 독일은 이탈리아, 오스트리아와 동맹을 맺었다. 이런 와중에 사라예보 사건이 발생한 것이다.

후계자가 죽임을 당하자 오스트리아 황제 프란츠 요제프는 세르비아에 선전 포고를 했다. 곧장 독일의 빌헬름 2세가 오스트리아 지원을 표명했고, 세르비아 측에는 러시아의 니콜라이 2세가 붙었다. 각국은 적의 적은 아군이라는 듯 동맹 관계를 수립했기 때문에 전쟁은 순식간에 세계 규모로 확대됐다. 오스트리아(헝가리와 이중 제국), 독일, 터키, 불가리아 등의 동맹국 대 러시아, 영국, 프랑스, 이탈리아, 세르비아, 벨기에, 루마니아, 일본, 미국 등의 연합국 구도가 형성됐다. 영국의 자치령 캐나다, 호주, 뉴질랜드도 참전했다.

각국 군주는 5개월 후인 크리스마스 전에는 전쟁이 종결하리라고 믿었다. 그러나 비행기와 독가스, 방어 병기의 발전은 공포 그 자체였다. 근대전은 일반인까지 전쟁 속으로 밀어 넣고 주검의 산을 만들며 끝없이 이어진다는 사실만 증명됐을 뿐이다. 미국의 참전으로 마침내 4년 후 전쟁은 끝이 났다. 끝나고 보니 합스부르크, 로마노프, 오스만의 대(大)왕조, 그리고 독일 제국(호엔촐레른가), 바이에른 왕국(비텔스바흐가), 그 밖의 약소 군주국가는 모두 소멸했다(중립을 취한 스웨

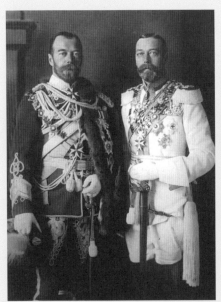

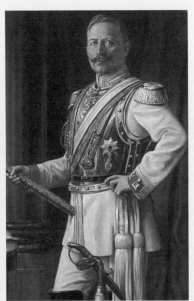

니콜라이 2세(왼쪽)와 조지 5세의 사진 빌헬름 2세

덴, 덴마크, 노르웨이의 북유럽 3개 왕국은 지금도 왕실이 남아 있다), 좁은 의미에서는 영국의 작센코부르크고타가도 사라졌다(이에 관해서는 후술).

제1차 세계대전을 '사촌들의 전쟁'이라 부르기도 한다. 혼인 외교를 거듭해 혈연관계를 구축하는 방법으로 전쟁을 피하고자 애써왔던 각국 왕실이지만, 제한된 인원 속에서 몇 세기에 걸쳐 혈족 결혼을 이어가다 보니 혈연자가 없는 적국을 찾기 어려운 지경에 이르렀다. 부와 지위를 계속 독점하는 동안 타인에게 얻을 수 있는 몫은 사라지고, 친척의 몫을 빼앗아 올 수밖에 없게 된 것이다. 제1차 세계대전의 중심을 담당한 네 나라 중 가톨릭인 합스부르크가를 제외한 프로테스탄트 각국(영국, 독일, 러시아)의 정상은 친한 사촌지간이었다.

조지 5세와 니콜라이 2세 두 사람을 찍은 사진을 보자. 얼굴뿐 아니라 키와 체격, 그리고 분위기까지 쌍둥이처럼 똑같다. 그들의 시종조차 종종 어리둥절해했다고 하니, 그럴 만도 하다. 두 사람의 어머니는 덴마크 왕실에서 시집온 아름답기로 소문 난 미인 자매였다. 게다가 니콜라이의 아내는 빅토리아 여왕의 손녀다. 본디 로마노프가는 탄생 때부터 이미 독일계였다.

빌헬름 2세와도 인연이 깊다. 그의 어머니는 빅토리아 여왕의 딸이며 또 그의 아내의 어머니는 빅토리아 여왕의 의붓언니다. 조지는 세계대전 전년도에 그의 딸의 결혼식에도 참석했다.

윈저 왕조의 탄생

네 개 소용돌이의 한 축이었던 합스부르크가는, 대전이 한창일 무렵 신격화하던 늙은 프란츠 요제프가 집무 중에 잠자듯 서거하면서 막을 내렸다. 빌헬름 2세는 대전 말기, 베를린 혁명 정부의 손을 피해 네덜란드로 망명했다. 비참하기 짝이 없었던 이는 니콜라이 2세로, 세차게 밀어닥치는 러시아 혁명의 파도에 휩쓸려 가족 모두 볼셰비키에게 비밀리에 참살당했다.

조지 5세는 두 명의 사촌을 내팽개쳤지만, 아무리 비난받아도 아마 이것은 올바른 선택이었다. 타국의 왕을 구할 상황이 아니었다. 영국의 입헌군주제도 존망의 위기에 처해 있었다. 국민의 독일을 향한 증오가 외래 왕조인 작센코부르크고타가로도 향하기 시작했기 때문이다. 하노버의 이름은 말할 것도 없고 작센코부르크고타도 독일 그 자체였으며 빅토리아 여왕 부부가 평소에 독일어로 이야기했던 사실도 모두의 기억에 선명했다. 역대 왕들이 독일에서 왕비를 데려온 사실도, 물론 현재 왕비인 메리도 마찬가지라는 사실도 모르는 이가 없었다.

여기서부터가 조지 5세의 고뇌에 찬 결단이다. 이제는 민의를 무시한 채 왕실이 살아남을 수 있는 시대가 아니다. 전쟁이 시작되고

영국 풍자지 〈펀치〉에 실린
영국 왕가에서 독일식 흔적을
지우는 조지 5세 풍자화 중
(1917년)

현재의 윈저성

얼마 후 왕은 부모로부터 물려받은 작센코부르크고타를 버리고 앞으로는 '윈저'를 가명으로 사용한다고 발표했다. 런던 교외의 왕가 별장으로 사용 중인 윈저성의 이름을 가져온 것이다. 이로써 조지 5세는 왕실이 국민 가까이에 있음을, 내셔널리즘 쪽에 서 있음을 대대적으로 알렸다.

행동도 뒤따랐다. 새로운 윈저는 온 가족이 전쟁 승리를 위해 움직였다. 전함이 출항하는 항구와 전투기가 이륙하는 비행장, 또 전지에서 돌아온 부상병이 있는 병원 등을 방문해 격려하고 징병 가족을 지원했다. 왕조 개명뿐 아니라 궁정에서 독일 색을 지우고자 예전에 독일인에게 수여한 가터 훈장도 박탈했다. 여하튼 독일을 떠올리게 하는 것은 언어가 됐든 문화가 됐든 모두 일소했다(영국 풍자지 〈펀치〉에 청소하는 왕의 만화가 실렸을 정도다). 메리 왕비도 독일계 친가 쪽에 대해서는 봉인하고, 외가 쪽인 영국인의 피에 관한 발언만 했다. 이러한 일련의 노력에 힘입어 윈저가는 새로운 경애를 획득하기에 이른다.

무표정한 모습으로 묵묵히 공무를 수행하는, 수수하고 눈에 띄지 않는 조지 5세였지만, 국민감정을 배려하며 왕실의 위기를 타개한 수완은 더 높은 평가를 받아도 좋지 않을까?

이러한 노력 덕분에 윈저가는 지금도 계속되고 있다. 조지 5세의 불초한 장남 에드워드 8세는 금방 퇴위했지만, 차남 조지 6세가 계승해 제2차 세계대전을 극복했고 그의 딸 엘리자베스 2세는 빅토리아

여왕보다 긴 재위 기간을 경신했다(70년 214일로 영국 역사상 가장 길다-옮긴이). 2022년, 엘리자베스 2세가 아흔여덟의 나이로 서거하자 그녀의 아들 찰스 3세가 왕위를 이어받았다.

합스부르크가 650년, 로마노프가 300년, 부르봉가 250년 그리고 윈저가는? 백 년? 아니 살펴봤듯이 윈저가는 하노버가 그 자체다. 개명하지 않았다면 하노버가는 이미 300년을 넘었을 터다. 사실은 로마노프가보다 오래된 왕조인 것이다.

맺으며

'역사가 흐르는 미술관' 시리즈의 합스부르크가, 부르봉가에 이어 세 번째 책입니다. 처음에는 시리즈로 낼 생각이 없었는데 다른 왕조 이야기도 더 읽어 보고 싶다는 많은 독자의 기쁜 요구 덕분에 진행 속도가 느리긴 했지만 이렇게 권 수가 많아졌습니다.

그래도 영국 왕가를 다룰 생각은 애당초 없었습니다. 튜더 이후 가문 이름이 다섯 개나 돼서 왕가가 완전히 교체된 듯한 착각을 불러일으킬 수 있고, 그럼 앞의 두 작품과 전혀 별개의 책이라고 생각하시지 않을까 걱정이 됐기 때문입니다.

그러나 읽어 보시면 알 수 있듯이 '왕가 변천'이라고는 썼지만, 에스파냐 합스부르크가가 단절되고 에스파냐 부르봉가로 바뀐 사례와는 의미가 상당히 다릅니다. 튜더, 스튜어트, 하노버, 작센코부르크고

타, 윈저, 이 다섯 가문의 군주들은 비록 미미하긴 하나 피는 섞여 있었습니다. 적어도 하노버가에서 현재까지는 완전한 직계 혈통이고 가문 이름만 바뀐 것입니다. 전통 의식이 강한 합스부르크나 부르봉이라면 절대 바꾸지 않았을 가문명을 아무렇지도 않게, 또는 칠전팔기의 고난 끝에, 그때그때의 군주와 의회가 협의해 변경하면서 시대를 극복해 온 것이지요. 영국 왕실이 다른 큰 왕조의 멸망에도 아랑곳하지 않고 살아남아 승리한 요인 중 하나는 이러한 유연성, 아니, 대범함일는지 모릅니다.

영국 군주들의 개성은 이야기 나라 영국답게 실로 풍부합니다. 잔혹한 절대 군주의 대표 격인 헨리 8세, 노련한 처녀왕 엘리자베스 1세, 악마 연구가 제임스 1세, 농업과 광기를 오간 조지 3세, 지킬 박사와 하이드 같은 양면적 사회를 상징하는 것처럼 보이는 빅토리아 여왕……, 게다가 기묘하게도 많은 군주와 후계자 아들의 관계가 비정상적으로 험악해서 큰 소란이 끊이지 않았기 때문에, 자국민뿐 아니라 주변국들까지도 깜짝 놀라는 일이 많았습니다.

각각의 왕조 이미지도 알게 됐습니다. 오스트리아 합스부르크가는 '혼인 외교에 의한 아베마적 영토 확장', 에스파냐 합스부르크가는 '태양이 지지 않는 나라를 수립하며 혈족 결혼을 반복한 결과 단절', 부르봉가는 '화려한 궁정 문화와 이것이 초래한 프랑스 혁명', 이번 영국 왕가는 '역대 여왕 시대가 가져온 번영과 군림하되 통치하지

않는다의 성공'이라고 말할 수 있을까요?

앞서 출간된 두 권과 함께 이 책도 재미있게 읽어주셨다면 이보다 기쁜 일은 없을 듯합니다.

히구치 겐 씨에게 많은 도움을 받았습니다. 이 자리를 빌려 감사의 마음을 전합니다.

나카노 교코

《17세기 영국의 종교와 정치(十七世紀イギリスの宗教と政治)》, C. 힐 지음, 호세이
다이가쿠슛판쿄쿠

《공포의 도시 · 런던(恐怖の都 · ロンドン)》, S. 존즈 지음, 치쿠마분코

《깔깔 대영제국(笑う大英帝国)》, 도미야마 다카오 지음, 이와나미신쇼

《도설 영국의 역사(図説 イギリスの歴史)》, 사시 아키히로 지음, 가와데쇼보신샤

《또 하나의 빅토리아 시대(もう一つのヴィクトリア時代)》, S. 마커스 지음, 추오
분코

《또 하나의 영국사(もうひとつのイギリス史)》, 고이케 시게루 지음, 추코신쇼

《런던-불꽃이 낳은 세계 도시(ロンドン = 炎が生んだ世界都市)》, 미이치 마사토시
지음, 고단샤센쇼메치에

《런던탑(ロンドン塔)》, 데구치 야스오 지음, 추코신쇼

《마녀사냥(魔女狩り)》, 모리시마 쓰네오 지음, 이와나미신쇼

《명화로 읽는 합스부르크 역사(名画で読み解く ハプスブルク家 12 の物語)》, 나카
노 교코 지음, 고분샤신쇼

《밑바닥 사람들(どん底の人びと)》, J. 런던 지음, 이와나미분코

《빅토리아 여왕(ヴィクトリア女王)》, L. 스트레이치 지음, 후잔보핫카분코

《세계역사체계 영국사1~3(世界歴史体系　イギリス史 1~3)》, 아오야마 요시노부,
이마이 히로시, 무라오카 겐지 엮음, 야마카와슛판샤

《셰익스피어의 시대(シェイクスピアの時代)》, F. 라로크 지음, 소겐샤

《수첩의 세계사(帳簿の世界史)》, J. 솔루 지음, 분게이슌주

《엘리자베스-여왕으로의 길(エリザベス──女王への道)》, D. 스타키 지음, 하라쇼보

《연애와 사치와 자본주의(恋愛と贅沢と資本主義)》, W. 좀바르트 지음, 고단샤가쿠주츠분코

《영국 미술(イギリス美術)》, 다카하시 유코 지음, 이와나미신쇼

《영국 섭정 시대의 초상(イギリス摂政時代の肖像)》, C. 에릭슨 지음, 미네르바쇼보

《영국 왕실 이야기(イギリス王室物語)》, 고바야시 아키오 지음, 고단샤겐다이신쇼

《영국사 중요 인물 101(イギリス史重要人物 101)》, 고이케 시게루 외 엮음, 신쇼칸

《영국의 역사(イギリスの歴史)》, J. 바이런 외 지음, 아카시쇼텐

《위험한 세계사(危険な世界史)》, 나카노 교코 지음, 가와카도분코

《유령이 있는 영국사(幽霊のいる英国史)》, 이시하라 고사이 지음, 슈에이샤신쇼

《조지 왕조 시대의 영국(ジョージ王朝時代のイギリス)》, J. 미누아 지음, 하쿠수이샤

《종교개혁사(宗教改革史)》, R. 베인턴 지음, 신쿄슛판샤

《터너(ターナー)》, M. 보케뮐 지음, 타셴저팬

《풍자화로 읽는 18세기 영국(諷刺画で読む十八世紀イギリス)》, 고바야시 아키오 외 지음, 아사히신분슛판

1066년	윌리엄 1세 즉위, 노르만 왕조를 성립하다.
1078년	윌리엄 1세, 템스강 북쪽 연안에 요새(런던탑) 건설을 명령하다.
1154년	프랑스 앙주의 백작 앙리, 헨리 2세로서 즉위해 플랜태저넷 왕조를 성립하다.
1337년	영불 백년 전쟁을 시작하다.
1453년	백년 전쟁을 종결하다.
1455년	장미 전쟁을 시작(~1485)하다.
1483년	에드워드 4세 사망, 에드워드 5세 즉위하나 두 달 만에 폐위되다. 리처드 3세 즉위하다.
1485년	리처드 3세 전사(보즈워스 전투)하다. 헨리 7세가 즉위하며 튜더가가 성립하다.
1501년	왕태자 아서, 아라곤의 캐서린과 결혼하다.
1509년	헨리 8세 즉위하다. 아라곤의 캐서린과 결혼하다.
1534년	국왕 지상법 공포, 영국 국교회가 성립하다.
1536년	앤 불린 처형되다. 헨리 8세, 제인 시모어와 결혼하다.
1547년	헨리 8세 사망, 에드워드 6세 즉위하다.
1553년	에드워드 6세 사망, 메리 1세 즉위하다.

1554년	메리 1세, 스페인 황태자 펠리페와 결혼하다.
1558년	메리 1세 사망, 엘리자베스 1세 즉위하다.
1567년	스코틀랜드 여왕 메리 스튜어트가 폐위되고, 잉글랜드로 망명하다.
1587년	스코틀랜드 여왕 메리 스튜어트 처형되다.
1588년	스페인 무적함대의 공격을 받지만 격퇴(아르마다 해전)하다.
1603년	엘리자베스 1세 사망, 제임스 1세(스코틀랜드 왕 제임스 6세) 즉위하다. 스튜어트가가 성립하다.
1605년	가이 포크스의 화약 음모 사건 발생하다.
1625년	제임스 1세 사망, 찰스 1세 즉위하다.
1629년	찰스 1세, 무기한 회의 정지 선언하다.
1642년	국왕파와 의회파에 의한 내란이 발발하다.
1648년	국왕파가 항복해 찰스 1세를 체포하다.
1649년	찰스 1세, 처형당해 사망하다. 공화제를 수립하다.
1660년	의회가 왕정복고를 결의하다. 찰스 2세 즉위하다.
1665년	런던에서 페스트가 유행하다.
1666년	런던에 대화재가 나다.
1685년	찰스 2세 사망, 남동생 제임스 2세 즉위하다.
1688년	네덜란드군이 상륙하자, 제임스 2세 프랑스로 망명(명예혁명)하다.
1689년	윌리엄 3세(빌름), 메리 2세 즉위하다. '권리장전' 제정하다.
1701년	에스파냐 계승 전쟁(~1714)이 일어나다.
1702년	윌리엄 3세 서거, 앤 여왕이 즉위하다.
1707년	스코틀랜드와 합방. 그레이트브리튼 왕국 성립하다.
1714년	앤 여왕 서거, 하노버 선제후 게오르크가 조지 1세로서 즉위하다. 하노

	버가가 성립하다.
1720년	남해 거품 사건이 일어나다.
1727년	조지 1세 서거, 조지 2세 즉위하다.
1739년	대에스파냐 전쟁이 발발하다.
1740년	오스트리아 계승 전쟁이 발발(~1748)하다.
1745년	자코바이트의 난이 발발하다.
1760년	조지 2세 사망, 조지 3세 즉위하다.
1772년	왕실 결혼령이 시행되다.
1775년	미국 독립 전쟁 개시(~1783)되다. 이 무렵 산업 혁명이 본격적으로 진행되다.
1788년	조지 3세, 정신장애 같은 대발작을 일으키다.
1789년	프랑스 혁명이 발발하다.
1810년	조지 3세, 발작 일으켜 질환 악화되다.
1911년	왕태자 조지, 섭정에 취임하다.
1814년	나폴레옹 전쟁이 종결되다.
1820년	조지 3세 사망, 조지 4세 즉위하다. 캐럴라인 왕비와의 이혼 문제로 세상을 떠들썩하게 하다.
1830년	조지 4세 사망, 윌리엄 4세 즉위하다.
1833년	노예 제도 폐지법이 발효되다.
1837년	윌리엄 4세 사망, 빅토리아 여왕 즉위하다.
1840년	빅토리아 여왕, 앨버트와 결혼하다.
1851년	제1회 런던 만국 박람회가 개막되다.
1861년	앨버트, 장티푸스로 사망하다.

1901년	빅토리아 여왕 사망, 에드워드 7세 즉위하다. 작센코부르크고타가가 성립하다.
1910년	에드워드 7세 사망, 조지 5세 즉위하다.
1914년	사라예보 사건이 일어나다. 제1차 세계대전이 발발하다.
1917년	가문명을 윈저가로 변경하다.
1918년	제1차 세계대전 종결하다.
1936년	조지 5세 사망, 에드워드 8세가 즉위했으나 바로 심프슨 부인과의 불륜을 계기로 퇴위하다. 남동생 앨버트가 조지 6세로서 즉위하다.
1952년	조지 6세 사망, 엘리자베스 2세 즉위하다.
2022년	엘리자베스 2세 사망, 찰스 3세 즉위하다.

○ **한스 홀바인(1497~1543)**

독일 출생. 궁정 화가로서 헨리 8세에게 큰 신뢰를 받았다. 〈무덤 속 그리스도의 시신〉, 〈대사들〉.

○ **안토니스 모르(1517~1576)**

네덜란드 위트레흐트 출생의 초상화가. 이탈리아를 거쳐 포르투갈로 건너가 메리 1세와 엘리자베스 여왕의 초상화를 그렸다.

○ **아이작 올리버(1565~1617)**

프랑스 루앙에서 태어났다. 후에 영국으로 건너가 초상화와 종교화로 명성을 얻었다. 〈찰스 왕태자 초상〉.

○ **존 마이클 라이트(1617~1700)**

바로크풍의 초상화로 명성을 떨쳤다. 찰스 2세의 후원을 받았다. 〈찰스 2세 초상〉, 〈엘리자베스 클레이폴〉.

○ **윌리엄 호가스(1697~1764)**

영국 런던 출생. 로코코 화가로 18세기 영국 화단에서 활약했다. 판화가로서도 유명해 다양한 풍자 작품을 제작했다.

○ **윌리엄 비치(1753~1839)**

영국 출생의 초상화가. 1793년에 그린 샬럿 왕비의 초상화로 인정받았다.

○ **윌리엄 터너(1775~1851)**

영국을 대표하는 풍경화가로 낭만주의의 거장이다. 〈전함 테메레르호〉, 〈비, 증기, 속도〉.

○ **폴 들라로슈(1797~1856)**

프랑스 파리 출생. 역사 화가로 널리 알려졌다. 〈에드워드의 아이들〉, 〈레이디 제인 그레이의 처형〉.

○ **프란츠 빈터할터(1805~1873)**

독일 출생. 파리로 이주. 프랑스 국왕 루이 필립 등 여러 왕과 귀족으로부터 초상화 의뢰를 받았던 인기 화가다. 〈빅토리아 여왕의 가족〉, 〈에드워드 왕자〉.

○ **존 길버트(1817~1897)**

영국 출생. 부동산업을 하면서 독학으로 회화와 판화를 배웠다. 1876년에 로열 아카데미 회원이 된다. 〈제임스 왕 앞의 가이 포크스〉.

○ **존 에버렛 밀레이(1829~1896)**

영국, 라파엘 전기파의 대표적 화가다. 햄릿의 주인공을 모티프로 한 〈오필리어〉, 〈런던탑의 왕자들〉.

○ **존 레이버리(1856~1941)**

스코틀랜드 화가. 은행가와 배우 초상화로 인기를 얻어 궁정 화가로 발탁됐다. 〈엘리자베스 2세〉, 〈윈저 공〉.

United Kingdom

역사가 흐르는 미술관 3

명화로 읽는
영국 역사

제1판 1쇄 발행 | 2023년 3월 15일
제1판 2쇄 발행 | 2023년 6월 21일

지은이 | 나카노 교코
옮긴이 | 조사연
펴낸이 | 김수언
펴낸곳 | 한국경제신문 한경BP
책임편집 | 윤혜림
교정교열 | 김가현
저작권 | 백상아
홍보 | 이여진 · 박도현 · 정은주
마케팅 | 김규형 · 정우연
디자인 | 지소영
본문 디자인 | 디자인 현

주소 | 서울특별시 중구 청파로 463
기획출판팀 | 02-3604-590, 584
영업마케팅팀 | 02-3604-595, 562 FAX | 02-3604-599
H | http://bp.hankyung.com E | bp@hankyung.com
F | www.facebook.com/hankyungbp
등록 | 제 2-315(1967. 5. 15)

ISBN 978-89-475-4881-6 03600

한경arte는 한국경제신문 한경BP의 문화 예술 브랜드입니다.
책값은 뒤표지에 있습니다.
잘못 만들어진 책은 구입처에서 바꿔드립니다.